나도 캘리애처럼 손글씨 잘 쓰고 싶어

한 권으로 끝내는 또박체와 흘림체 수업

# 나도 캘리애처럼 손글씨 잘 쓰고 싶어

**초판 1쇄 발행** 2021년 8월 25일
**초판 4쇄 발행** 2022년 3월 22일
**개정 1쇄 발행** 2023년 4월 17일
**개정 3쇄 발행** 2024년 10월 17일

**지은이** 배정애
**펴낸이** 金禎珉
**펴낸곳** 북로그컴퍼니
**책임편집** 김나정
**디자인** 김승은
**주소** 서울시 마포구 와우산로 44(상수동), 3층
**전화** 02-738-0214
**팩스** 02-738-1030
**등록** 제2010-000174호

ISBN 979-11-6803-060-2 13640

한 권으로 끝내는 또박체와 흘림체 수업

# 나도 캘리애처럼 손글씨 잘 쓰고 싶어

배정애 지음

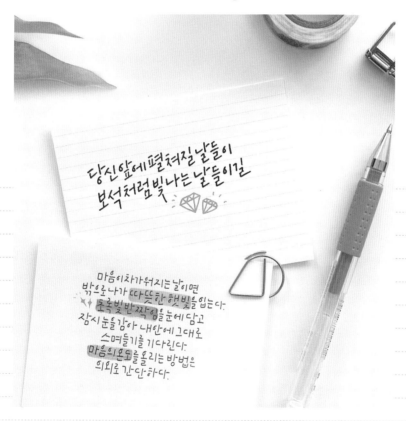

당신 앞에 펼쳐질 날들이
보석처럼 빛나는 날들이길

마음이 차가워지는 날이면
밖으로 나가 따뜻한 햇빛을 입는다.
초록빛 반짝임을 눈에 담고
잠시 눈을 감아 내 안에 그대로
스며들기를 기다린다.
마음의 온도를 올리는 방법은
의외로 간단하다.

북로그컴퍼니

## PROLOGUE

"이번 책에는 손글씨도 들어갔으면 좋겠어요."
노희경 작가님의《겨울 가면 봄이 오듯 사랑은 또 온다》캘리그라피 작업을 할 때 조금 긴 글은 손글씨로 써보는 게 어떻겠냐는 출판사의 제안이 있었어요. 손글씨도 괜찮게 쓰는 편이라 생각했는데 막상 책에 들어갈 글씨라고 생각하니 긴장이 되더라고요. 많이 연습하며 책 작업은 잘 마무리했지만 이 일을 계기로 손글씨를 조금 더 잘 쓰고 싶다는 욕심이 생겼어요. 호기심에 펜을 다양하게 구입해 써보기도 했고요. 캘리애 손글씨의 시작이었죠.

펜이 종이에 닿아 사각거리는 느낌, 긴 문장을 쓰며 집중하는 시간, 좋아하는 글로 가득 채운 노트 한 권. 손글씨의 매력은 너무나 많았어요. 글씨가 조금씩 예뻐지는 게 느껴지자 스케줄러나 '오늘의 할 일'을 메모할 때도 정성껏 예쁘게 쓰게 되더라고요. 예전에는 대충 쓰던 우편물 주소나 관공서 서류도 또박또박 쓰게 되었어요. 계속해서 쓰다 보니 제 손글씨를 좋아해주는 분들이 많아졌고, 때로는 화려한 서체보다 또박또박 담백하게 쓴 손글씨가 더 매력적이라는 것도 알게 되었어요.

그러다 문득 '왜 예전에는 이런 글씨를 쓰지 못했을까?'라는 궁금증이 생겼는데 지금은 어느 정도 답을 찾은 것 같아요. 살짝 공개해볼까요? 첫째, 어떤 펜을 쓰느냐에 따라 글씨 쓰는 즐거움이 달라져요. 어릴 때부터 손글씨 쓰는 걸 좋아했지만 펜에는 별로 관심이 없었던 터라 주로 볼펜(유성 잉크)을 사용했어요. 하지만 지금은 중성펜을 사용해요. 펜에 따라 필기감이 많이 달라지더라고요. 둘째, 천천히 써야 한다는 것. 급하게 필기를 해야 할 때는 빨리 쓰다 보니 나조차도 겨우 알아볼 수 있을 정도의 글씨를 쓰게 돼요. 하지만 좋아하는 문장을 쓸 때는 마음가짐부터 달라져요. 정성을 다해야겠다고 생각하면 천천히 또박또박 쓰게 돼요. 셋째, 손글씨를 잘 쓰기 위한 법칙이 존재해요. 자음과 모음에 따라 쓰는 법이 다르고, 글씨의 균형을 맞춰야 예쁜 글씨가 돼요. 이렇게 고민한 결과물이 책 한 권이 되었답니다.

손글씨를 잘 쓰지 못해도 많이 써보세요. 많이 써봐야 내 글씨를 알 수 있고 어디를 고쳐야 할

지도 알 수 있어요. 모든 것의 출발은 나를 아는 것에서 시작해야 한다고 생각해요. 그리고 쉽게 포기하지 않았으면 좋겠어요. 저도 손글씨를 본격적으로 쓰기 시작한 6년 동안 시행착오를 겪으며 글씨가 많이 바뀌었으니까요. 이 책의 단어와 문장을 반복해서 써보고 연습한 후에 다른 문장도 많이 써보세요. 못 쓰는 게 아니라 방법을 몰랐던 거니까 우리 함께 꾸준히 써봐요.

제가 자주 사용하는 또박체와 흘림체, 두 가지 서체를 연습할 수 있게 책을 구성했어요. 문장에 따라서 표현하고 싶은 글씨가 다를 수 있으니 천천히 두 개의 서체를 연습해보세요. 여러분들이 글씨를 쓰며 위로와 용기를 얻어가길 바라는 마음에서 책 속 문장들까지도 고심해 만들어봤어요. 글씨 연습을 하며 글씨도 마음도 단단해지길 바라요.

이 책은 캘리애 손글씨를 사랑해주신 여러분 덕분에 나올 수 있었어요. 다시 한번 고맙습니다. 자! 이제 시작해볼까요?

2021년 여름 제주에서

배정애

CONTENTS

## 손글씨를 쓰기 전에

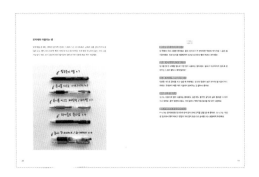

나의 손글씨를 점검해보고, 예쁜 손글씨를 쓰기 위해 어떠한 점들을 기억해야 할지 알아봅니다. 손글씨를 잘 쓰게 도와줄 종이, 아이패드 앱, 펜을 소개합니다.

## 또박체와 흘림체 익히기

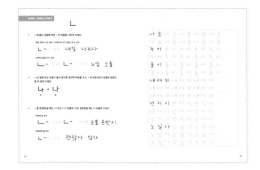

### 단어로 시작하기

예쁜 손글씨를 위해 꼭 기억해야 할 자음별 규칙들을 알아보고 단어를 쓰며 연습해봅니다. 이것들만 제대로 기억해도 손글씨를 잘 쓸 수 있으므로 꼼꼼하게 연습하기를 추천합니다.

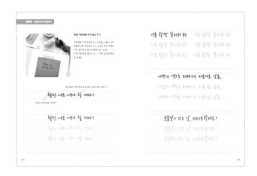

### 문장으로 연습하기

여러 단어로 이루어진 하나의 문장을 좀 더 깔끔하고 조화롭게 쓰는 방법에 대해 알아봅니다. 서체별로 다섯 가지 규칙을 배우고 연습하며 긴 글을 쓰기 위한 준비 단계에 들어갑니다.

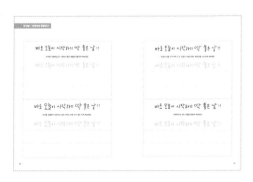

## 변형하여 응용하기

또박체와 흘림체를 다양하게 변형하여 써보는 연습을 합니다. 강조하고 싶은 단어의 강약을 조절하거나 화려하게 쓰기 등 문장 분위기에 따라 손글씨를 달리 쓰는 법에 대해 알아봅니다.

## 긴 글로 실전 쓰기

긴 글을 따라 써보며 행간을 어떻게 맞춰야 조화로운지 알아보고, 다양한 펜을 활용해보며 손글씨가 돋보이도록 하는 여러 방법에 대해 알아봅니다.

## 실생활에 손글씨 활용하기

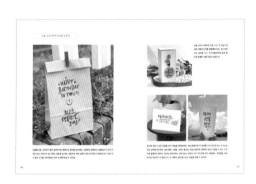

손글씨를 일상에서 예쁘게 활용하는 법에 대해 알아봅니다. 메모할 때, 선물할 때, 일기 쓸 때, 필사할 때까지 하나씩 활용해보며 예쁜 손글씨를 나의 일상과 습관으로 만들어보세요.

미래의 내가 지금의 [...]

사소한 행복을 자주 만[...]

오래도록

마음을 열면     준비물

꼭 잡아두고    살다보면 때로는 장점이 단점이 되기도하고 단점이 장점이 되기도한다
              장점을 살려 무언가를 해야한다고 단점은 다 버려야한다고 하지만
              누구는 장점이라 생각한것때문에 인생이 꼬이기도하고 누구는 단점이라 생각한 것을 살려 행복해지기도한다
              사람은 누구나 장단점을 타고나지만 어떻게 사느냐는 자기의 몫이[...]

PART 1　　**본격적으로 쓰기 전에**

내 글씨를 먼저 점검해볼까요? 내 글씨의 장점과 단점, 습관을 먼저 알아야 글씨를 더 예쁘게 쓸 수 있어요. 다음의 글을 오른쪽 빈 노트에 따라 쓰면서 글씨의 크기는 일정한지, 글씨를 쓰는 속도가 뒤로 갈수록 점점 빨라지지는 않는지, 초성을 유독 크게 쓰고 있지는 않은지 등등을 점검해보세요. 책을 보는 중간에 이 페이지로 다시 돌아와서 새로 익힌 글씨와 내 기존 글씨의 차이점은 어떠한지도 살펴보세요. 내 글씨의 문제점이나 습관을 객관적으로 확인할 수 있을 거예요. 그리고 이 책의 마지막 장까지 다 쓴 후에 이 페이지로 돌아와 다시 한번 써보세요. 달라진 나의 손글씨를 만날 수 있을 거예요. 기억하셨으면 좋겠어요. 내 글씨를 아는 것이 바른 글씨를 쓰는 첫 번째 단계라는걸. 자, 그럼 시작해볼까요?

✏️ 다음의 문장을 따라 써보세요

> 꾸준히 노력해왔기에 지금의 내가 있다.
>
> 나는 오늘도 과거의 나에게 이렇게 도움을 받고 있다.
>
> 아마 미래의 나 역시 오늘의 나에게 고마워할 것이다.
>
> 오늘 하루도 나는 최선을 다해 열심히 살았으니까.
>
> 미래의 나! 보고 있나?
>
> 오늘도 나는 널 위해 이렇게 열심히 살고 있어.
>
> 그러니 많이많이 고마워해줘. 자랑스럽다고 얘기해줘.
>
> 여기까지 오느라 수고했다고 토닥여주고 안아줘. 아끼고 사랑해줘.
>
> 지금의 나를 응원해줘.

🖋 이 책을 시작하기 전 내 손글씨          날짜:

🖋 이 책을 마친 후 내 손글씨          날짜:

이 책을 통해 손글씨를 연습하는 동안 여러분이 꼭 지켜주셨으면 하는 규칙들을 정리해봤어요. 저도 잊지 않고 꼭 지키려고 하는 규칙들이랍니다. 누구나 다 아는 내용이라고 대충 읽고 넘어간다면 이 책을 백 번 천 번 연습해도 예쁜 손글씨를 쓰기 어려울 거예요. 실제 수업 시간에 가장 많이 반복해 이야기하고 강조하는 내용들을 정리했어요. 이 규칙들을 천천히 읽고, 마음에 깊이 새겨야 일상에서 글씨를 쓸 때도 책에 연습하듯이 바르고 예쁘게 쓸 수 있어요.

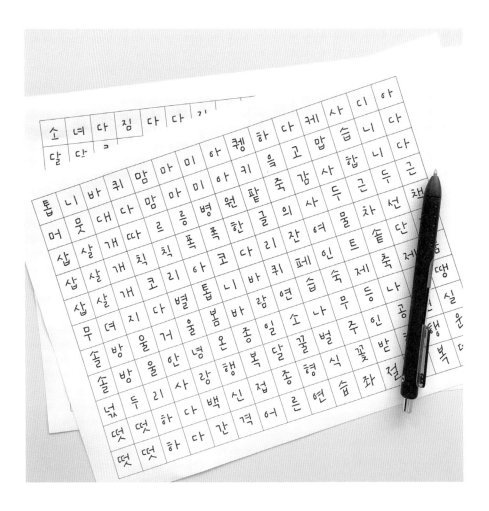

## 1    예쁜 글씨는 바른 자세에서

바른 자세로 글씨를 써야 예쁜 글씨가 나와요. 종이는 중앙에 똑바로 놓고, 허리는 곧게 편 상태로 글씨를 쓰세요. 책상과 내 몸 사이에는 약간의 간격이 있는 게 좋아요. 책상에 몸을 기대거나 고개를 푹 숙인 채로 글씨를 쓰면 내가 지금 쓰고 있는 글씨의 전체적인 균형을 보기가 어려워요. 어깨와 목에 힘도 많이 들어가고요. 종이를 옆으로 돌려놓고 쓰면 글씨가 점점 위로 올라가거나 글씨의 선을 일정한 각도로 쓰기 어려우니 나의 자세와 종이 위치를 수시로 점검하면서 바른 자세로 쓰도록 노력해보세요. (어! 또 책이 돌아갔네요. 앞에 똑바로 놓고, 허리 펴고!)

## 2     마침표를 찍을 때까지 정성을 들여 쓰기

글씨를 쓰다 보면 '앗, 잘못 썼다!' 싶은 부분이 생겨요. 그러면 그 순간부터 '망했다!'라는 생각에 점점 글씨를 대충, 빨리 쓰게 돼요. 이러한 과정이 반복되면 글씨를 쓰는 재미가 반감될 수밖에 없어요. 대충 쓰면서 글씨를 잘 쓸 수는 없으니까요. 혹시 중간에 실수를 하거나 내 마음에 들지 않는 글씨가 튀어나오더라도 포기하지 말고 끝까지 집중해서 써보세요. 제대로 잘 마무리하는 게 중요해요. 마지막 마침표를 찍는 순간까지 선 하나하나에 집중해서 쓰세요.

## 3    연습할 때는 크게 쓰기

글씨를 너무 작게 쓰면 받침이 있는 글자나 이중 모음, 겹받침 등 획수가 많은 글자를 쓸 때 잘 쓰기 어려워요. 초성에 비해 받침이 지나치게 작아지기도 하고요. 그러니 글자의 균형을 잘 맞출 수 있도록 크게 쓰는 연습을 해보세요. 평소 글씨를 작게 쓰는 사람이라면 처음에는 적응하기가 쉽지 않을 거예요. 그래도 마음속으로 '크게! 크게!' 의식적으로 떠올리며 크게 써보세요. 크게 써야 내 글씨의 특징을 파악하기가 훨씬 쉬워요.

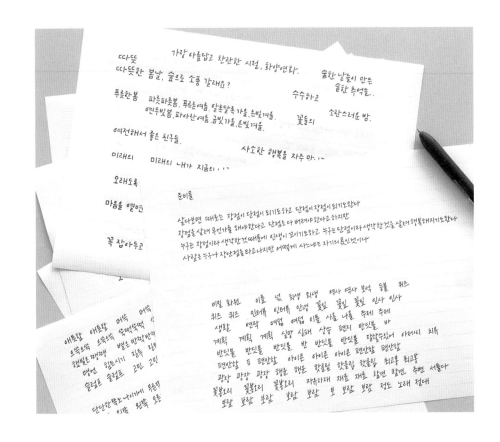

## 4 천 리 길도 한 걸음부터, 손글씨도 자음 하나부터

'이 한 문장을 통으로 잘 쓰겠다!'라는 마음은 버리세요. 욕심내지 말고, 처음에는 '특정 자음' 하나에만 집중해서 쓰세요. 책에 나온 순서대로 처음에는 ㄱ에만 집중해서 단어를 연습하고, 그렇게 연습한 단어를 다시 쭉 써보거나 ㄱ이 많이 들어간 문장을 만들어 연습해도 좋아요. 어떤 단어, 어떤 문장에서도 ㄱ을 자신 있게 잘 쓸 수 있게 되었을 때 다음 자음을 연습하세요. 각 자음의 이론을 암기해 충분히 연습하지 않으면 이 위치에 오는 ㄱ을 '왜 이런 모양으로 썼는지' 본인도 모르기 때문에 연습한 단어가 아니면 예쁜 손글씨를 쓸 수 없을 거예요. 갑자기 완성되는 건 없으니 우리 하나씩 차근차근 해봐요.

## 5     잘못된 습관이 나오지 않도록 글씨에만 집중

글씨를 쓰며 잠깐이라도 다른 생각을 하면 연습하던 선이 아닌, 습관적으로 쓰던 선이 무의식중에 나와버려요. 그래서 글씨를 쓸 때 저는 머릿속으로 '직선! 직선! 직선!' 또는 '직선! 사선! 직선! 사선!'이라고 되뇌고는 해요. Part 3에서 배울 '흘림체'를 개발하고 연습할 때 정말 힘들었던 기억이 나요. 흘림체를 쓸 때는 가로선은 사선, 세로선은 직선이 되어야 하는데 저는 세로선도 자꾸 사선으로 쓰더라고요. 습관이었던 거죠. 그래서 글씨를 쓰면서 세로선이 나올 때마다 머릿속으로 '직선! 직선! 직선!'이라고 외쳤어요. 지금도 그렇고요. 예를 들면, ㄹ을 쓰며 '사선, 직선, 사선, 직선, 사선'이라고 되뇌는 거죠. 수업을 할 때도 수강생분들 옆에 서서 사선으로 써야 하는지, 직선으로 써야 하는지 구호처럼 불러주는 경우가 많은데 그러면 다들 집중을 더 잘하더라고요. 글씨를 쓸 때 다른 생각은 금물! 문장과 글씨에만 집중해서 쓰세요.

## 6     글씨는 '천천히'의 미학

천천히 또박또박 쓴 글씨에는 정성이 담겨 있어요. 날려서 쓴 글씨가 언뜻 보기에는 멋있어 보일 수 있지만 정성이 담긴 글씨를 대신할 수는 없어요. 여기에서 말하는 '천천히'에는 두 가지 의미가 있어요. 첫 번째는 천천히 쓰면서 글씨와 문장 내용에 집중하기. 두 번째는 욕심내서 빨리 잘 쓰려 하지 않고 오랜 시간 연습하고 또 연습하기. 손글씨가 '천천히'의 미학을 알려줄 거예요.

그림을 그릴 때 종이가 중요하다는 사실은 다 아시죠? 그림만큼은 아니지만, 손글씨를 쓸 때도 종이가 정말 중요한 역할을 해요. 연습할 때는 특히 더 그렇답니다. 종이에 따라 글씨의 모양은 물론 흥미까지 달라질 수 있으니까요. 연습할 때 쓰기 좋은 종이와 함께 아이패드로 손글씨를 쓸 때 활용하기 좋은 앱도 소개할게요.

## 1    노트

연습할 때는 선이 있는 노트에 쓰는 게 좋아요. 간격이 8mm 이상 되는 조금 넓은 노트에 연습해야 글씨를 크게 쓸 수 있답니다. 오선지 노트도 추천해요. 선이 균형 있게 그어져 있어서 이 책의 '문장으로 연습하기'처럼 바르게 글씨를 연습하기 좋답니다.

## 2    A4 용지

한국제지에서 나오는 '밀크지'를 추천해요. 다른 종이보다 결이 더 잘 느껴져서 펜의 흔들림을 종이가 잡아주는 느낌이 들거든요. 이처럼 글씨를 쓸 때는 미끄럽지 않은 종이가 더 좋아요. 미끄러운 종이에 글씨를 쓰다 보면 의도치 않게 속도가 빨라지거나 펜이 엇나가는 경우가 종종 있답니다.

## 3    아이패드

디지털의 가장 큰 장점은 수정이 쉽다는 점이에요. 쓰다가 틀리거나 마음에 안 들면 바로 수정할 수 있고, 위치나 크기 조절도 가능하죠. 손글씨만 따로 저장해둘 수 있어서 같은 글씨를 다양한 곳에 활용할 수도 있어요. 손글씨를 활용하기 좋은 대표적인 앱 두 가지를 소개할게요.

### 굿노트 GoodNotes

다이어리나 독서 노트, 메모 용도로 활용할 수 있고, PDF 문서를 불러와서 그 위에 필기도 할 수 있어요.

### 프로크리에이트 Procreate

직접 찍은 사진 위에 글씨를 쓸 수 있어요. 휴대폰 배경화면을 만들거나 간단한 그림을 그려서 축하 카드를 만들 수도 있지요. 저는 이 앱을 활용해 좋아하는 드라마의 캡처 장면 위에 손글씨로 명대사를 쓰거나, 직접 찍은 사진 위에 그날의 감정을 쓰기도 해요. 주로 모노라인 브러시나 스튜디오 펜 브러시를 사용하고 있어요.

## 손글씨, 어떤 펜으로 쓸까

손글씨를 쓸 때 어떤 펜을 사용하면 좋을지 고민하는 분들이 많을 거예요. 저도 처음 손글씨를 쓰기 시작했을 때 같은 고민을 했었어요. 다양한 종류의 펜을 사용해보지 않았기 때문에 펜의 특성을 잘 몰랐거든요. 하지만 시행착오를 겪으며 다양한 서체를 연습하다 보니 서체에 따라 쓰기 편한 펜이 따로 있다는 걸 알게 되었어요. (단, 개인 선호도의 차이는 있다는 점!)

잠시 옛 기억을 떠올려볼까요? 혹시 매직으로 대자보 써보셨던 분 있나요? 지금은 옛날 일이 되어버렸지만 예전에는 벽보나 차트, 공지 사항 같은 것들을 커다란 전지에 사각촉 매직으로 직접 썼어요. 저도 대학 축제 때 홍보 문구나 알림 사항 등을 매직으로 썼던 적이 있는데 그땐 '어? 매직으로 쓰니 나 글씨 좀 잘 쓰는 것 같은데?'라고 생각했었어요. 그런데 사각촉 매직으로 쓰면 예쁘고 멋져 보였던 글씨가 둥근촉 보드마카로 쓰니 영 그 느낌이 안 나더라고요. 그때 깨달아야 했어요. 글씨도 장비빨이라는걸!

사각촉 매직으로 쓰면 넓은 면과 단단한 촉 덕분에 반듯한 글씨를 쓸 수 있어요. 넓은 면을 균형 있게 활용하려다 보니 글씨의 선을 또박또박 나눠서 쓰게 되기도 하고요. 무엇보다 익숙한 펜이 아니니 천천히 쓰게 됩니다. 또, 쓰다가 틀리면 다시 써야 하니 글씨 쓰는 것에 집중할 수밖에 없죠. 앞에서 얘기한 '천천히'의 미학, 생각나시죠? 그럼 '장비빨'의 의미를 다시 생각해볼까요? 꼭 비싸고 좋은 걸 사용하라는 의미가 아니라 내 서체에 잘 맞고, 내가 사용하기 좋은, 내게 가장 잘 맞는 펜을 말하는 거예요.

글씨를 쓸 때 펜촉이 종이에 살짝 걸리는 느낌을 선호한다면 0.4mm 미만의 펜을 사용하는 게 좋고, 부드럽게 쓱쓱 써지는 느낌이 좋다면 0.5mm 이상의 펜을 사용해보세요. 같은 브랜드의 펜이라도 볼 사이즈에 따라 필기감이 달라져요.
잉크 종류로 살펴보면, 유성 잉크를 사용하는 일반 볼펜은 필기감이 뻑뻑하거나 끊김이 있고, 잉크가 잘 뭉쳐 찌꺼기가 생기기도 해요. 하지만 잉크가 잘 마르고 번지지 않는다는 장점이 있어요. 반면 젤 타입의 펜은 수성 잉크를 사용하기 때문에 부드럽고 끊김 없이 쓸 수 있어요. 잉크가 뭉치는 일도 거의 없고요. 하지만 볼펜에 비해 잉크가 마르는 속도는 조금 느린 편이에요. 자, 여러분은 어떤 느낌을 선호하시나요?

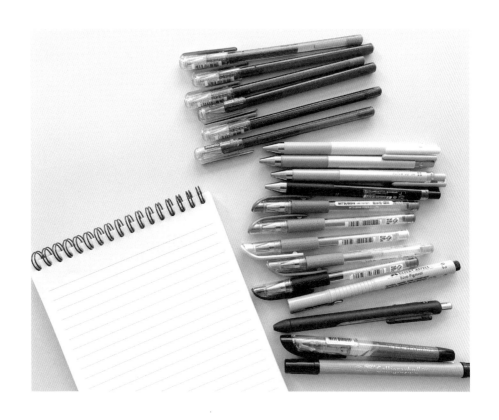

이제 막 책을 골라 마음 다잡고 글씨 연습을 하려는데 어떤 느낌을 선호하냐고 물으니 막막하시죠? 그런 여러분을 위해 제가 좋아하고 주로 사용하는 펜 몇 가지를 소개할게요. 이 펜들을 쓰다 보면 나와 가장 잘 맞는 펜을 만날 수 있을 거예요. 몇 번 써보고 '나랑 안 맞아!'라고 섣불리 결론 짓지 말고 많이 써보세요. 저도 처음에는 잘 안 맞는다고 생각했던 펜이 자주 사용하다 보니 좋아지더라고요. 책에 사용한 페이퍼메이트 잉크조이 젤 0.7이 대표적인 예이기도 해요. 그러니 결국 답은 부지런히 쓰는 것! 나와 찰떡궁합인 펜을 찾을 때까지 열심히 써봐요!

## 또박체와 어울리는 펜

또박체를 쓸 때는 펜촉이 종이에 걸리는 느낌이 드는 걸 선호해요. 글씨의 선을 잡아주어서 좋더라고요. 펜이 부드러우면 빨리 쓰게 되거나 미끄러지듯 쓰게 돼서 의도하지 않은 선이 나올 가능성이 커요. 종이 질감에 따라 필기감이 달라지지만 다음의 펜을 자주 사용해요.

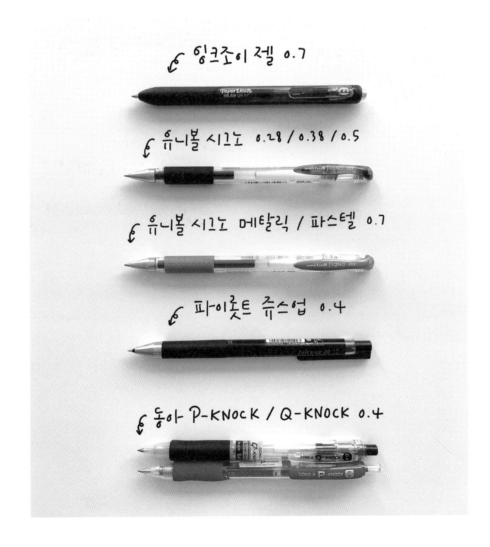

이 책에서
사용한 펜

### 페이퍼메이트 잉크조이 젤 0.7

이 책에서 주로 사용한 펜이에요. 볼의 사이즈가 큰 편이지만 적당히 부드러운 느낌의 필기감이에요. 유성 잉크를 사용했지만 속건성 잉크라서 빨리 마르는 편이에요.

### 유니볼 시그노 0.28 / 0.38 / 0.5

잉크를 몇 번 교체할 정도로 가장 많이 사용하는 펜이에요. 글씨가 미끄러지지 않도록 잡아주는 느낌이 좋다고 해야 할까요?

### 유니볼 시그노 메탈릭&파스텔 0.7

다양한 색으로 글씨를 쓰고 싶을 때 추천해요. 잉크의 점성이 높은 편이라 필기감이 부드러워요. 무엇보다 예쁜 색이 기분까지 밝혀주는 것 같아서 좋아요.

### 파이롯트 쥬스업 0.4

시그노 다음으로 많이 사용하는 펜이에요. 검은색도 좋지만 골드와 실버 컬러를 더 자주 쓰고 있어요. 종이 뒷면의 비침도 거의 없어서 책에 직접 필사할 때 자주 사용해요.

### 동아 P-KNOCK & Q-KNOCK 0.4

P-노크는 문서보존용 잉크라서 변색 없이 오래 간직할 글을 쓸 때 좋아요. Q-노크는 속건성 잉크라서 빨리 마르고 번짐이 거의 없어 왼손으로 글씨를 쓰는 분들에게 추천해요.

## 흘림체와 어울리는 펜

흘림체를 쓸 때는 필기감이 부드러운 펜을 선호해요. 물 흐르듯 쓸 수 있어야 자연스러운 글씨
가 나오더라고요. 연결해서 쓰는 선들도 더 아름답게 표현할 수 있고요. 굵기 0.5mm 이상인 펜
이나 사인펜 종류를 사용하는 게 좋아요. 제가 주로 사용하는 펜은 다음과 같아요.

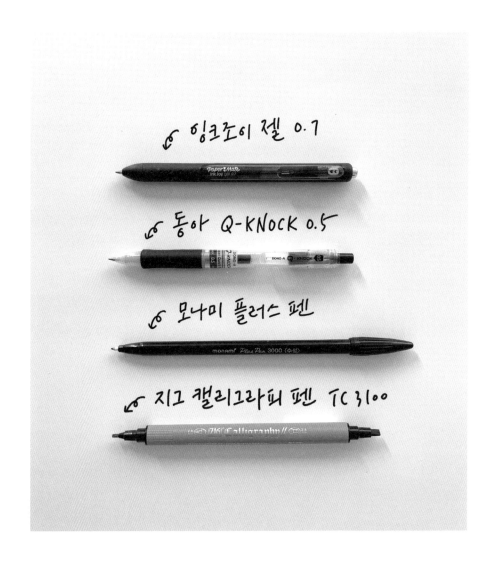

이 책에서
사용한 펜

### 페이퍼메이트 잉크조이 젤 0.7

이 책에서 주로 사용한 펜이에요. 볼의 사이즈가 큰 편이고, 잉크가 빨리 마르는 편이라서 부드럽게 쓸 수 있어요.

### 동아 Q-KNOCK 0.5

너무 부드러운 펜이 부담스러운 분에게 추천해요. 적당히 부드럽고 사각거리는 느낌도 들어서 또박체와 흘림체에 모두 잘 어울리는 펜이에요.

### 모나미 플러스 펜 3000

세밀한 표현이 가능하고 부드러운 필기감이 특징이에요. 글씨를 쓰는 속도와 힘의 조절에 따라서 선의 굵기가 달라지기도 해요.

### 지그 캘리그라피 TC-3100

아래위로 2mm와 3.5mm 두 가지 굵기의 펜촉으로 구성된 펜이에요. 저는 주로 2mm 펜촉을 사용하는데 납작한 부분으로 굵은 선을 쓰고, 모서리 부분으로 가는 글씨를 쓸 수 있어서 좋아요. 문장에서 강조할 부분이 있다면 3.5mm 펜촉의 넓은 면으로 쓰면 되니 일석이조랍니다.

마음이 차가워지는 날이면
밖으로 나가 따뜻한 햇빛을 입는다.
✨ 초록빛 반짝임을 눈에 담고
잠시 눈을 감아 내 안에 그대로
스며들기를 기다린다.
마음의 온도를 올리는 방법은
의외로 간단하다.

133

PART 2    **또박체 잘 쓰고 싶어**

또박체는 제가 평소에 가장 자주 쓰는 서체랍니다. 아마 이 책을 선택하신 분들도 저의
또박체를 보고 '아, 이렇게 쓸 수 있으면 좋겠다!' 생각하셨을 거예요. 얼핏 보면 쉽게 쓸
수 있는 글씨 같아 보이지만 저만의 노하우를 담아 최대한 천천히 정성을 다해 쓴 글씨
가 바로 또박체랍니다.

여기에서 소개하는 또박체 쓰는 법을 몸과 마음에 잘 담고 명상하듯 천천히 글씨 연습
을 해보세요. 일기를 쓸 때도, 편지를 쓸 때도, 필사를 할 때도 찰떡같이 잘 어울리는 캘
리애의 또박체를 여러분의 것으로 만들어보세요.

- 초성을 크게 쓰고 있다면 크기를 줄여보세요.

안녕 → 안녕

- 모음의 가로선을 짧게 쓰고 있다면 좀 더 길게 쓰세요. 모음의 가로선과 세로선 사이에 간격을 두고 쓰면 귀여운 글씨가 돼요.

안녕 → 안녕 → 안녕

- 자음 아래에 모음이 오는 경우, 자음과 모음 사이에 여유 공간을 만들어주세요. 모음의 세로선이 위를 향하는 경우, 세로선을 길게 그어주면 자연스럽게 공간을 만들 수 있어요.

꽃 → 꽃

• 쌍자음은 붙여 쓰지 마세요. 자음과 모음 사이에도 공간을 두고 쓰세요.

따뜻 → 따뜻

• 흘려 쓰지 말고 모든 선을 또박또박 쓰세요.

랄 → 랄

를 → 를

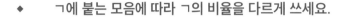

◆  ㄱ에 붙는 모음에 따라 ㄱ의 비율을 다르게 쓰세요.

· 옆에 모음이 오는 경우

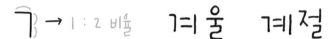

· 아래에 모음이 오는 경우 / 아래와 옆 모두 모음이 오는 경우

◆  ㄱ 옆에 모음이 오는 경우에 ㄱ의 세로선을 직선으로 쓰세요.

**TIP**
자음과 그 옆에 오는 모음 사이에 삼각형 공간이 생기지 않도록 쓰는 건 제 글씨 스타일이에요.
캘리그라피를 자주 쓰다 보니 빈 공간을 최소화하는 게 습관이 되었답니다.

◆  '그'를 쓸 때는 옆에 쓸 글씨의 모음 길이에 맞춰 ㄱ의 크기를 유동적으로 쓰세요.

옆에 오는 글씨의 모음 길이를 짧게 쓸 때는 ㄱ의 세로선도 짧게 쓰고, 옆에 오는 글씨의 모음 길이를 길게 쓸 때는 ㄱ의 세로선도 길게 쓰세요.

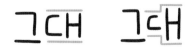

옆에 오는 글씨의 전체 세로 길이가 길 때는 그 글자에 맞춰 ㄱ의 세로획을 길게 써도 되고 좀 더 작게 써도 괜찮습니다.

그늘    그늘

◆ ㄱ을 받침에 쓸 때는 함께 쓰는 모음에 맞춰 ㄱ의 비율을 다르게 쓰세요.

· 위와 옆 모두 모음이 오는 경우

ㄱ → ㅣ:ㅣ 비율    계획    가로획

· 위에 모음이 오는 경우

ㄱ → 2:ㅣ 비율    속초    촉감

★ '옆에 모음이 오는 경우'는 1:1 또는 2:1 비율 다 괜찮아요.
★ 겹받침, 쌍받침일 때는 ㄱ을 1:2 비율로 쓰세요.

까닭  닭다

◆ ㄲ은 두 ㄱ 사이에 간격을 두고 쓰세요.

ㄲ → ㄲ    가끔    까치

31

가 족 가 족 가 족 가 족 가 족
가 족 가 족 가 족 가 족 가 족

감 사 감 사 감 사 감 사 감 사
감 사 감 사 감 사 감 사 감 사

공 감 공 감 공 감 공 감 공 감
공 감 공 감 공 감 공 감 공 감

과 일 과 일 과 일 과 일 과 일
과 일 과 일 과 일 과 일 과 일

그 늘 그 늘 그 늘 그 늘 그 늘
그 늘 그 늘 그 늘 그 늘 그 늘

귀 리 귀 리 귀 리 귀 리 귀 리
귀 리 귀 리 귀 리 귀 리 귀 리

금 요 일 금 요 일 금 요 일
금 요 일 금 요 일 금 요 일
금 요 일 금 요 일 금 요 일

| 글 | 씨 | 글 | 씨 | 글 | 씨 | 글 | 씨 | 글 | 씨 | | |
| 글 | 씨 | 글 | 씨 | 글 | 씨 | 글 | 씨 | 글 | 씨 | | |
| 기 | 억 | 기 | 억 | 기 | 억 | 기 | 억 | 기 | 억 | | |
| 기 | 억 | 기 | 억 | 기 | 억 | 기 | 억 | 기 | 억 | | |
| 꽈 | 당 | 꽈 | 당 | 꽈 | 당 | 꽈 | 당 | 꽈 | 당 | | |
| 꽈 | 당 | 꽈 | 당 | 꽈 | 당 | 꽈 | 당 | 꽈 | 당 | | |
| 꿀 | 꺽 | 꿀 | 꺽 | 꿀 | 꺽 | 꿀 | 꺽 | 꿀 | 꺽 | | |
| 꿀 | 꺽 | 꿀 | 꺽 | 꿀 | 꺽 | 꿀 | 꺽 | 꿀 | 꺽 | | |
| 볶 | 다 | 볶 | 다 | 볶 | 다 | 볶 | 다 | 볶 | 다 | | |
| 볶 | 다 | 볶 | 다 | 볶 | 다 | 볶 | 다 | 볶 | 다 | | |
| 악 | 보 | 악 | 보 | 악 | 보 | 악 | 보 | 악 | 보 | | |
| 악 | 보 | 악 | 보 | 악 | 보 | 악 | 보 | 악 | 보 | | |
| 꽈 | 배 | 기 | 꽈 | 배 | 기 | 꽈 | 배 | 기 | | | |
| 꽈 | 배 | 기 | 꽈 | 배 | 기 | 꽈 | 배 | 기 | | | |
| 꽈 | 배 | 기 | 꽈 | 배 | 기 | 꽈 | 배 | 기 | | | |

# ㄴ

◆ ㄴ에 붙는 모음에 따라 ㄴ의 비율을 다르게 쓰세요.

· 옆에 모음이 오는 경우 / 아래와 옆 모두 모음이 오는 경우

ㄴ → 1 : 1 비율    내일  나뉘다

· 아래에 모음이 오는 경우

ㄴ → 1 : 2 비율  ㄴ → 1 : 1.5 비율   느낌  노을

◆ ㄴ과 옆에 오는 모음이 붙지 않도록 공간에 여유를 두고, ㄴ의 세로선보다 모음의 세로선을 더 길게 쓰세요.

나 → 나
X      O

◆ ㄴ을 받침에 쓸 때는 1:2 또는 1:1.5 비율로 쓰되, 겹받침일 때는 1:1 비율로 쓰세요.

· 받침에 쓸 경우

ㄴ → 1 : 2 비율  ㄴ → 1 : 1.5 비율   눈물  은반지

· 겹받침에 쓸 경우

ㄴ → 1 : 1 비율   괜찮아  앉다

| 나 | 눔 | 나 | 눔 | 나 | 눔 | 나 | 눔 | 나 | 눔 | | |
| 나 | 눔 | 나 | 눔 | 나 | 눔 | 나 | 눔 | 나 | 눔 | | |
| 누 | 이 | 누 | 이 | 누 | 이 | 누 | 이 | 누 | 이 | | |
| 누 | 이 | 누 | 이 | 누 | 이 | 누 | 이 | 누 | 이 | | |
| 놀 | 이 | 놀 | 이 | 놀 | 이 | 놀 | 이 | 놀 | 이 | | |
| 놀 | 이 | 놀 | 이 | 놀 | 이 | 놀 | 이 | 놀 | 이 | | |
| 내 | 려 | 놔 | 내 | 려 | 놔 | 내 | 려 | 놔 | | | |
| 내 | 려 | 놔 | 내 | 려 | 놔 | 내 | 려 | 놔 | | | |
| 내 | 려 | 놔 | 내 | 려 | 놔 | 내 | 려 | 놔 | | | |
| 넌 | 지 | 시 | 넌 | 지 | 시 | 넌 | 지 | 시 | | | |
| 넌 | 지 | 시 | 넌 | 지 | 시 | 넌 | 지 | 시 | | | |
| 넌 | 지 | 시 | 넌 | 지 | 시 | 넌 | 지 | 시 | | | |
| 노 | 닐 | 다 | 노 | 닐 | 다 | 노 | 닐 | 다 | | | |
| 노 | 닐 | 다 | 노 | 닐 | 다 | 노 | 닐 | 다 | | | |
| 노 | 닐 | 다 | 노 | 닐 | 다 | 노 | 닐 | 다 | | | |

# ㄷ

- ㄷ의 두 가로선이 수평을 유지하도록 쓰세요.

- ㄷ 옆에 모음이 오는 경우에 ㄷ의 세로선보다 모음의 세로선을 더 길게 쓰세요.

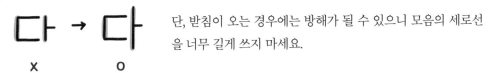

단, 받침이 오는 경우에는 방해가 될 수 있으니 모음의 세로선을 너무 길게 쓰지 마세요.

- ㄷ 옆에 ㅓ, ㅕ, ㅔ, ㅖ (가로선이 안쪽을 향하는 모음)이 올 경우에는 ㄷ의 가로선과 모음의 가로선 사이의 공간을 모두 일정한 비율로 쓰세요.

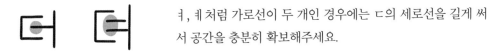

ㅕ, ㅖ 처럼 가로선이 두 개인 경우에는 ㄷ의 세로선을 길게 써서 공간을 충분히 확보해주세요.

- ㄷ을 받침에 쓸 때는 위치를 자유롭게 잡아서 써도 좋아요. 초성의 끝부분에서 시작하거나 초성과 모음 사이에 위치해도 괜찮아요.

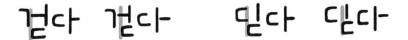

- ㄸ은 두 ㄷ 사이에 간격을 두고 쓰세요.

ㄸ → ㄸ 또렷 딱딱하다

X          O

| 다 | 짐 | 다 | 짐 | 다 | 짐 | 다 | 짐 | 다 | 짐 | | |
| 다 | 짐 | 다 | 짐 | 다 | 짐 | 다 | 짐 | 다 | 짐 | | |
| 덕 | 분 | 덕 | 분 | 덕 | 분 | 덕 | 분 | 덕 | 분 | | |
| 덕 | 분 | 덕 | 분 | 덕 | 분 | 덕 | 분 | 덕 | 분 | | |
| 곧 | 장 | 곧 | 장 | 곧 | 장 | 곧 | 장 | 곧 | 장 | | |
| 곧 | 장 | 곧 | 장 | 곧 | 장 | 곧 | 장 | 곧 | 장 | | |
| 도 | 전 | 도 | 전 | 도 | 전 | 도 | 전 | 도 | 전 | | |
| 도 | 전 | 도 | 전 | 도 | 전 | 도 | 전 | 도 | 전 | | |
| 얼 | 다 | 얼 | 다 | 얼 | 다 | 얼 | 다 | 얼 | 다 | | |
| 얼 | 다 | 얼 | 다 | 얼 | 다 | 얼 | 다 | 얼 | 다 | | |
| 딸 | 기 | 딸 | 기 | 딸 | 기 | 딸 | 기 | 딸 | 기 | | |
| 딸 | 기 | 딸 | 기 | 딸 | 기 | 딸 | 기 | 딸 | 기 | | |
| 딱 | 따 | 구 | 리 | 딱 | 따 | 구 | 리 | | | | |
| 딱 | 따 | 구 | 리 | 딱 | 따 | 구 | 리 | | | | |
| 딱 | 따 | 구 | 리 | 딱 | 따 | 구 | 리 | | | | |

# ㄹ

◆ ㄹ의 가로선 사이의 공간을 일정한 비율로 쓰세요.

어느 한쪽이 커지면 비율이 맞지 않아서 이상해지니 집중해서 맞춰 쓰는 게 좋아요.

멜로 멜로 → 멜로
　x　　　　　o

◆ ㄹ 아래 혹은 위로 ㅡ, ㅜ 등 가로선이 올 때는 가로선의 모든 간격을 일정하게 맞춰 쓰세요. 또한, 모음의 가로선이 너무 길어지지 않도록 주의하세요.

을　를

◆ 겹받침에 ㄹ을 쓸 때는 너무 크게 쓰지 않도록 주의하세요.

삶　붉다

◆ 재미있는 글씨를 쓰고 싶다면 ㄹ의 선 기울기와 길이를 변형해서 쓰세요.

선을 삐뚤게 그으면 귀엽고 발랄한 느낌이 나요.

라일락　라임

ㄹ의 마지막 선을 조금 짧게 써도 귀여우니 다양하게 변형해보세요.

달 별

리 본 리 본 리 본 리 본 리 본
리 본 리 본 리 본 리 본 리 본
캐 럴 캐 럴 캐 럴 캐 럴 캐 럴
캐 럴 캐 럴 캐 럴 캐 럴 캐 럴
닮 다 닮 다 닮 다 닮 다 닮 다
닮 다 닮 다 닮 다 닮 다 닮 다
랄 랄 라 랄 랄 라 랄 랄 라
랄 랄 라 랄 랄 라 랄 랄 라
랄 랄 라 랄 랄 라 랄 랄 라
캐 러 멜 캐 러 멜 캐 러 멜
캐 러 멜 캐 러 멜 캐 러 멜
캐 러 멜 캐 러 멜 캐 러 멜
로 즈 메 리 로 즈 메 리
로 즈 메 리 로 즈 메 리
로 즈 메 리 로 즈 메 리

◆ ㅁ을 쓸 때는 ㄴ을 쓰고 ㄱ을 쓰거나, 한 번에 연결해서 써보세요. 모양을 예쁘게 쓸 수 있어요.

◆ ㅁ은 다양한 모양으로 써도 괜찮아요. 어떤 모양이든지 모음과 잘 어우러집니다.

ㅁ → | : | 비율　　말　멋쩍다

ㅁ → 2 : | 비율　　매미　미소

ㅁ → | : 2 비율　　멈춤　망고

◆ ㅁ을 받침에 쓸 때는 위에 오는 모음과 가로선의 길이를 비슷하게 쓰세요.

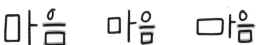

마음　마음　마음

| 메 | 모 | 메 | 모 | 메 | 모 | 메 | 모 | 메 | 모 | | |
| 메 | 모 | 메 | 모 | 메 | 모 | 메 | 모 | 메 | 모 | | |
| 미 | 모 | 미 | 모 | 미 | 모 | 미 | 모 | 미 | 모 | | |
| 미 | 모 | 미 | 모 | 미 | 모 | 미 | 모 | 미 | 모 | | |
| 믿 | 음 | 믿 | 음 | 믿 | 음 | 믿 | 음 | 믿 | 음 | | |
| 믿 | 음 | 믿 | 음 | 믿 | 음 | 믿 | 음 | 믿 | 음 | | |
| 밀 | 물 | 밀 | 물 | 밀 | 물 | 밀 | 물 | 밀 | 물 | | |
| 밀 | 물 | 밀 | 물 | 밀 | 물 | 밀 | 물 | 밀 | 물 | | |
| 모 | 험 | 모 | 험 | 모 | 험 | 모 | 험 | 모 | 험 | | |
| 모 | 험 | 모 | 험 | 모 | 험 | 모 | 험 | 모 | 험 | | |
| 젊 | 음 | 젊 | 음 | 젊 | 음 | 젊 | 음 | 젊 | 음 | | |
| 젊 | 음 | 젊 | 음 | 젊 | 음 | 젊 | 음 | 젊 | 음 | | |
| 망 | 설 | 임 | 망 | 설 | 임 | 망 | 설 | 임 | | | |
| 망 | 설 | 임 | 망 | 설 | 임 | 망 | 설 | 임 | | | |
| 망 | 설 | 임 | 망 | 설 | 임 | 망 | 설 | 임 | | | |

# ㅂ

◆ ㅂ의 세로선은 직선을 유지하며 쓰세요.

처음에는 두 선이 수평을 이루어야 예쁜 ㅂ을 완성할 수 있지만 익숙해진 후에는 단어나 문장에
따라 선을 살짝 틀어서 써도 괜찮아요.

봄 봄 → 봄
   X       O

◆ ㅂ에서 ㅁ 공간이 너무 좁아지지 않도록 주의하며 쓰세요.

ㅂ의 첫 가로선이 너무 아래쪽에 위치하면 공간이 좁아져 어색해요. 공간이 좁아지지 않도록 ½
혹은 ⅔ 지점에서 가로선을 그어주세요.

보석 → 보석
  X       O

◆ ㅃ을 쓸 때는 두 ㅂ을 같은 크기, 같은 비율로 쓰세요.

빨래 → 빨래
  X       O

바다 바다 바다 바다 바다
바다 바다 바다 바다 바다
벚꽃 벚꽃 벚꽃 벚꽃 벚꽃
벚꽃 벚꽃 벚꽃 벚꽃 벚꽃
밟다 밟다 밟다 밟다 밟다
밟다 밟다 밟다 밟다 밟다
별똥별 별똥별 별똥별
별똥별 별똥별 별똥별
별똥별 별똥별 별똥별
보랏빛 보랏빛 보랏빛
보랏빛 보랏빛 보랏빛
보랏빛 보랏빛 보랏빛
예쁘다 예쁘다 예쁘다
예쁘다 예쁘다 예쁘다
예쁘다 예쁘다 예쁘다

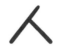

◆   ㅅ의 첫 선을 사선으로 쓰세요.

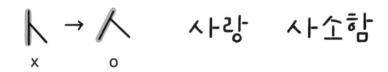

◆   ㅅ에 붙는 모음에 따라 ㅅ의 마지막 선을 다른 지점에서 출발해 쓰세요.

· 옆에 모음이 오는 경우

모음의 가로선이 없거나 갇혀 있는 경우(ㅣ, ㅐ, ㅒ)

모음의 가로선이 바깥쪽을 향한 경우(ㅏ, ㅑ)

모음의 가로선이 안쪽을 향한 경우(ㅓ, ㅕ, ㅔ, ㅖ)

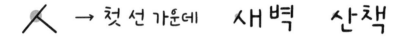

★ '모음의 가로선이 안쪽을 향한 경우'는 첫 선 아래에서 출발해도 괜찮아요.

· 아래에 모음이 오는 경우

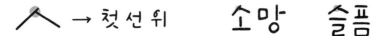

· 아래와 옆 모두 모음이 오는 경우

★ ㅅ, ㅈ, ㅊ은 함께 쓰는 모음에 따라 형태가 많이 바뀌는 자음이에요. 자음만 연습하기보다는 모음과 함께
   단어로 연습하는 게 좋아요.

44

| 사 | 랑 | 사 | 랑 | 사 | 랑 | 사 | 랑 | 사 | 랑 | | |
| 사 | 랑 | 사 | 랑 | 사 | 랑 | 사 | 랑 | 사 | 랑 | | |
| 설 | 렘 | 설 | 렘 | 설 | 렘 | 설 | 렘 | 설 | 렘 | | |
| 설 | 렘 | 설 | 렘 | 설 | 렘 | 설 | 렘 | 설 | 렘 | | |
| 샛 | 길 | 샛 | 길 | 샛 | 길 | 샛 | 길 | 샛 | 길 | | |
| 샛 | 길 | 샛 | 길 | 샛 | 길 | 샛 | 길 | 샛 | 길 | | |
| 소 | 유 | 소 | 유 | 소 | 유 | 소 | 유 | 소 | 유 | | |
| 소 | 유 | 소 | 유 | 소 | 유 | 소 | 유 | 소 | 유 | | |
| 순 | 간 | 순 | 간 | 순 | 간 | 순 | 간 | 순 | 간 | | |
| 순 | 간 | 순 | 간 | 순 | 간 | 순 | 간 | 순 | 간 | | |
| 씁 | 쓸 | 씁 | 쓸 | 씁 | 쓸 | 씁 | 쓸 | 씁 | 쓸 | | |
| 씁 | 쓸 | 씁 | 쓸 | 씁 | 쓸 | 씁 | 쓸 | 씁 | 쓸 | | |
| 속 | 삭 | 이 | 다 | 속 | 삭 | 이 | 다 | | | | |
| 속 | 삭 | 이 | 다 | 속 | 삭 | 이 | 다 | | | | |
| 속 | 삭 | 이 | 다 | 속 | 삭 | 이 | 다 | | | | |

ㅇ

◆ ㅇ이 너무 커지지 않게 주의해서 쓰세요.

초성이 너무 크면 옆 글씨와 어울리지 않아요.

아이 → 아 이

x　　　　o

◆ ㅇ은 다양한 모양으로 써도 괜찮아요. 어떤 모양이든지 잘 어우러집니다.

한 단어에 ㅇ이 여러 번 쓰이는 경우에도 그 크기와 모양을 다양하게 시도해보세요.

선인장　　일렁이다

| 안 | 녕 | 안 | 녕 | 안 | 녕 | 안 | 녕 | 안 | 녕 | | |
| 안 | 녕 | 안 | 녕 | 안 | 녕 | 안 | 녕 | 안 | 녕 | | |
| 여 | 유 | 여 | 유 | 여 | 유 | 여 | 유 | 여 | 유 | | |
| 여 | 유 | 여 | 유 | 여 | 유 | 여 | 유 | 여 | 유 | | |
| 영 | 화 | 영 | 화 | 영 | 화 | 영 | 화 | 영 | 화 | | |
| 영 | 화 | 영 | 화 | 영 | 화 | 영 | 화 | 영 | 화 | | |
| 인 | 연 | 인 | 연 | 인 | 연 | 인 | 연 | 인 | 연 | | |
| 인 | 연 | 인 | 연 | 인 | 연 | 인 | 연 | 인 | 연 | | |
| 우 | 연 | 우 | 연 | 우 | 연 | 우 | 연 | 우 | 연 | | |
| 우 | 연 | 우 | 연 | 우 | 연 | 우 | 연 | 우 | 연 | | |
| 왼 | 쪽 | 왼 | 쪽 | 왼 | 쪽 | 왼 | 쪽 | 왼 | 쪽 | | |
| 왼 | 쪽 | 왼 | 쪽 | 왼 | 쪽 | 왼 | 쪽 | 왼 | 쪽 | | |
| 자 | 몽 | 에 | 이 | 드 | | | | | | | |
| 자 | 몽 | 에 | 이 | 드 | | | | | | | |
| 자 | 몽 | 에 | 이 | 드 | | | | | | | |

# ㅈ

◆ ㅈ의 두 번째 선을 사선으로 쓰세요.

양쪽 선이 충분히 벌어져 있어야 모음이 아래에 와도 넉넉하게 쓸 수 있어요.

존재 → 존재
X       O

사선으로 쓰지 않을 경우 옆에 오는 모음과 붙어 '지'가 '거'로 보일 수 있으니 주의해서 쓰세요.

거혜 → 지혜
X       O

◆ ㅈ에 붙는 모음에 따라 ㅈ의 마지막 선을 다른 지점에서 출발해 쓰세요.

ㅅ과 동일한 형태랍니다. 헷갈리시는 분들은 44쪽을 복습해보세요.

재능 정성 전주 조명 좌절

◆ ㅈ을 다음과 같이 변형해서 써도 괜찮아요.

한 단어에 ㅈ이 여러 번 쓰이는 경우에도 다양하게 변형해서 써보세요.

ㅈ ㅈ ㅈ ㅈ → 진주 진주 진주

자 유 자 유 자 유 자 유 자 유

자 유 자 유 자 유 자 유 자 유

장 소 장 소 장 소 장 소 장 소

장 소 장 소 장 소 장 소 장 소

잦 다 잦 다 잦 다 잦 다 잦 다

잦 다 잦 다 잦 다 잦 다 잦 다

주 저 앉 다 주 저 앉 다

주 저 앉 다 주 저 앉 다

주 저 앉 다 주 저 앉 다

쩔 쩔 매 다 쩔 쩔 매 다

쩔 쩔 매 다 쩔 쩔 매 다

쩔 쩔 매 다 쩔 쩔 매 다

쫄 깃 쫄 깃 쫄 깃 쫄 깃

쫄 깃 쫄 깃 쫄 깃 쫄 깃

쫄 깃 쫄 깃 쫄 깃 쫄 깃

◆ ㅊ의 첫 선은 눕혀서 써야 깔끔해 보여요.

ㅊ → ㅊ    친절  책
x    o

◆ ㅊ에 붙는 모음에 따라 ㅊ의 마지막 선을 다른 지점에서 출발해 쓰세요.

ㅅ과 동일한 형태랍니다. 헷갈리시는 분들은 44쪽을 복습해보세요.

초청장  창출  차선책

◆ ㅊ 아래에 모음이 오는 경우에는 ㅊ의 가로 넓이와 모음의 가로 길이를 맞춰서 쓰세요.

축 → 축
x    o

◆ ㅊ을 다음과 같이 변형해서 써도 괜찮아요.

한 단어에 ㅊ이 여러 번 쓰이는 경우에도 모양을 다양하게 변형해서 써보세요.

ㅊ ㅊ ㅊ → 춘천 춘천

처 음 처 음 처 음 처 음 처 음

처 음 처 음 처 음 처 음 처 음

체 념 체 념 체 념 체 념 체 념

체 념 체 념 체 념 체 념 체 념

축 복 축 복 축 복 축 복 축 복

축 복 축 복 축 복 축 복 축 복

책 받 침 책 받 침 책 받 침

책 받 침 책 받 침 책 받 침

책 받 침 책 받 침 책 받 침

총 책 임 총 책 임 총 책 임

총 책 임 총 책 임 총 책 임

총 책 임 총 책 임 총 책 임

청 출 어 람 청 출 어 람

청 출 어 람 청 출 어 람

청 출 어 람 청 출 어 람

# ㅋ

◆ ㅋ에 붙는 모음에 따라 ㅋ의 비율을 다르게 쓰세요.

· 옆에 모음이 오는 경우

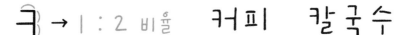 커피 칼국수

· 아래에 모음이 오는 경우 / 아래와 옆 모두 모음이 오는 경우

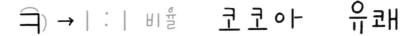 코코아 유쾌

◆ ㅋ 다음에 ㅓ가 올 경우 ㅋ과 모음이 이어지지 않도록 명확히 분리해서 쓰세요. ㅕ가 오는 경우에는 ㅋ의 두 번째 가로선이 모음의 두 가로선 중앙에 위치하도록 쓰세요.

커피 켜다

◆ ㅋ이 받침에 오는 경우 1:1 비율로 쓰세요.

동녘 키읔

키읔 키 읔 키 읔 키 읔 키 읔

키 읔 키 읔 키 읔 키 읔 키 읔

쿠 키 쿠 키 쿠 키 쿠 키 쿠 키

쿠 키 쿠 키 쿠 키 쿠 키 쿠 키

부 엌 부 엌 부 엌 부 엌 부 엌

부 엌 부 엌 부 엌 부 엌 부 엌

쿠엥하다 쿠엥 하 다 쿠엥 하 다

쿠엥 하 다 쿠엥 하 다 쿠엥 하 다

쿠엥 하 다 쿠엥 하 다 쿠엥 하 다

키 오 스 크 키 오 스 크

키 오 스 크 키 오 스 크

키 오 스 크 키 오 스 크

케 이 블 카 케 이 블 카

케 이 블 카 케 이 블 카

케 이 블 카 케 이 블 카

◆ ㅌ을 쓸 때는 가로선 두 개를 먼저 쓰고, ㄴ을 쓰세요.

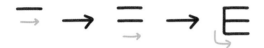

◆ ㅌ의 가로선 사이의 공간을 일정한 비율로 쓰세요.

ㅌ ㅌ → ㅌ     탁월    퇴근
 x       o

◆ ㅌ 아래에 ㅡ, ㅜ 등 가로선이 올 때는 가로선의 모든 간격을 일정하게 맞춰 쓰세요.

흘려서 쓰거나 선을 연결해서 쓰려고 하지 말고 또박또박 쓰세요.

틀 틀 틀 → 틀
 x           o

태 도 태 도 태 도 태 도 태 도

태 도 태 도 태 도 태 도 태 도

털 썩 털 썩 털 썩 털 썩 털 썩

털 썩 털 썩 털 썩 털 썩 털 썩

날개 날개 날개 날개 날개

날개 날개 날개 날개 날개

틀 리 다 틀 리 다 틀 리 다

틀 리 다 틀 리 다 틀 리 다

틀 리 다 틀 리 다 틀 리 다

토 닥 토 닥 토 닥 토 닥

토 닥 토 닥 토 닥 토 닥

토 닥 토 닥 토 닥 토 닥

톨 게 이 트 톨 게 이 트

톨 게 이 트 톨 게 이 트

톨 게 이 트 톨 게 이 트

- ㅍ의 두 세로선이 적절한 넓이의 숫자 11이 되도록 쓰세요.

  흘려서 쓰거나 선을 연결해서 쓰려고 하지 말고 또박또박 쓰세요.

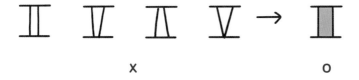

- ㅍ 아래에 모음 ㅛ가 올 때는 ㅍ과 ㅛ 사이에 약간의 간격을 두고 쓰세요.

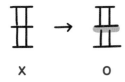

| 파 | 도 | 파 | 도 | 파 | 도 | 파 | 도 | 파 | 도 | | |
| 파 | 도 | 파 | 도 | 파 | 도 | 파 | 도 | 파 | 도 | | |
| 폭 | 포 | 폭 | 포 | 폭 | 포 | 폭 | 포 | 폭 | 포 | | |
| 폭 | 포 | 폭 | 포 | 폭 | 포 | 폭 | 포 | 폭 | 포 | | |
| 필 | 연 | 필 | 연 | 필 | 연 | 필 | 연 | 필 | 연 | | |
| 필 | 연 | 필 | 연 | 필 | 연 | 필 | 연 | 필 | 연 | | |
| 파 | 르 | 페 | 파 | 르 | 페 | 파 | 르 | 페 | | | |
| 파 | 르 | 페 | 파 | 르 | 페 | 파 | 르 | 페 | | | |
| 파 | 르 | 페 | 파 | 르 | 페 | 파 | 르 | 페 | | | |
| 프 | 로 | 펠 | 러 | 프 | 로 | 펠 | 러 | | | | |
| 프 | 로 | 펠 | 러 | 프 | 로 | 펠 | 러 | | | | |
| 프 | 로 | 펠 | 러 | 프 | 로 | 펠 | 러 | | | | |
| 표 | 지 | 판 | 표 | 지 | 판 | 표 | 지 | 판 | | | |
| 표 | 지 | 판 | 표 | 지 | 판 | 표 | 지 | 판 | | | |
| 표 | 지 | 판 | 표 | 지 | 판 | 표 | 지 | 판 | | | |

ㅎ

◆ ㅎ의 첫 선은 눕혀서 써야 깔끔해 보여요.

ㅎ → ㅎ    하늘    활짝

    x       o

★ 특히 받침에 쓸 때 주의해야 해요.

좋아 → 좋아

    x       o

◆ ㅎ의 ㅇ은 작게 쓰고, 다양한 모양으로 변형해서 써도 괜찮아요.

ㅎ ㅎ ㅎ → 흐림    한글

◆ ㅎ을 겹받침에 쓸 때는 모음의 세로선 끝에 맞춰 쓰세요.

않다  괜찮다

하루 하루 하루 하루 하루
하루 하루 하루 하루 하루
햇빛 햇빛 햇빛 햇빛 햇빛
햇빛 햇빛 햇빛 햇빛 햇빛
닳다 닳다 닳다 닳다 닳다
닳다 닳다 닳다 닳다 닳다
해바라기 해바라기
해바라기 해바라기
해바라기 해바라기
형형색색 형형색색
형형색색 형형색색
형형색색 형형색색
휘파람 휘파람 휘파람
휘파람 휘파람 휘파람
휘파람 휘파람 휘파람

## 문장 가운데에 무게 중심 두기

가운데에 무게 중심을 두고 문장을 쓰세요. 모든 글씨 크기가 꼭 일정해야 하는 건 아니니, 받침이 있는 글자끼리, 받침이 없는 글자끼리만 맞춰서 써보세요. '설레는'에서 '설'과 '레'의 글씨 크기를 동일하게 맞추려고 하면 받침이 있는 '설'의 자음·모음의 크기가 지나치게 작아질 수 있어요. 경우에 따라서 '는', '의' 등의 조사를 작게 쓰는 것도 좋아요.

문장의 무게 중심을 가운데로          받침이 있는 글자끼리 맞춰서

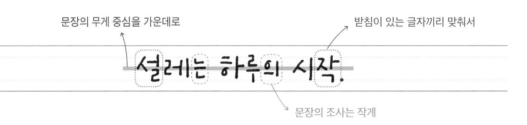

문장의 조사는 작게

설레는 하루의 시작.          설레는 하루의 시작.

설레는 하루의 시작.          설레는 하루의 시작.

설레는 하루의 시작.          설레는 하루의 시작.

날마다 좋은 날이 되기를. 날마다 좋은 날이 되기를.

날마다 좋은 날이 되기를. 날마다 좋은 날이 되기를.

날마다 좋은 날이 되기를. 날마다 좋은 날이 되기를.

지금이 내가 꽃피울 계절. 지금이 내가 꽃피울 계절.

지금이 내가 꽃피울 계절. 지금이 내가 꽃피울 계절.

지금이 내가 꽃피울 계절. 지금이 내가 꽃피울 계절.

봄날처럼 따스한 사람. 봄날처럼 따스한 사람.

봄날처럼 따스한 사람. 봄날처럼 따스한 사람.

봄날처럼 따스한 사람. 봄날처럼 따스한 사람.

오늘의 주인공은
바로 너!

### 아래 정렬로 쓰기

가운데에 무게 중심을 맞추는 게 가장 조화롭지
만, 아직 연습이 부족해 문장이 삐뚤빼뚤해 보인
다면 문장 전체를 아래 정렬로 써보세요. 문장 배
열을 맞추는 것만으로 글씨가 정리되어 보여요.

아래 정렬로

오늘의 주인공은 바로 너!

오늘의 주인공은 바로 너!    오늘의 주인공은 바로 너!

오늘의 주인공은 바로 너!    오늘의 주인공은 바로 너!

오늘의 주인공은 바로 너!    오늘의 주인공은 바로 너!

내 인생은 내가 만들어가는 나만의 영화.

내 인생은 내가 만들어가는 나만의 영화.

내 인생은 내가 만들어가는 나만의 영화.

꿈꾸고 상상하는 일을 멈추지 말아요.

꿈꾸고 상상하는 일을 멈추지 말아요.

꿈꾸고 상상하는 일을 멈추지 말아요.

모든 행운을 너에게 주고 싶어.

모든 행운을 너에게 주고 싶어.

모든 행운을 너에게 주고 싶어.

**모음끼리 맞춰 쓰기**

모음 ㅡ, ㅜ, ㅗ가 가까운 위치에 연속으로 올 때는 동일한 위치에 맞춰서 쓰세요. 이렇게 쓰면 글씨의 균형을 쉽게 맞출 수 있어 문장이 훨씬 정돈되어 보여요. 단, 받침의 유무에 따라 위치가 달라질 수 있어요.

받침이 없는 ㅡ끼리 맞춰서 쓰기

스르르 꿈속으로 빠져드는 시간.

받침이 있는 ㅗ, ㅜ끼리 맞춰서 쓰기

스르르 꿈속으로 빠져드는 시간.

스르르 꿈속으로 빠져드는 시간.

스르르 꿈속으로 빠져드는 시간.

소소한 일상 속 행복.　　소소한 일상 속 행복.

소소한 일상 속 행복.　　소소한 일상 속 행복.

소소한 일상 속 행복.　　소소한 일상 속 행복.

내 마음이 두근두근.　　내 마음이 두근두근.

내 마음이 두근두근.　　내 마음이 두근두근.

내 마음이 두근두근.　　내 마음이 두근두근.

온통 네 생각, 온종일 네 생각뿐...

온통 네 생각, 온종일 네 생각뿐...

온통 네 생각, 온종일 네 생각뿐...

## 겹받침 균형 있게 쓰기

겹받침을 쓸 때는 받침의 균형이 한쪽으로 기울지 않도록 초성과 옆에 오는 모음에 신경 쓰며 글씨를 써보세요. 겹받침의 첫 자음은 초성, 겹받침의 두 번째 자음은 모음에 맞춰 쓰는 거예요. '앓' '찮'처럼 받침에 ㅎ이 올 때는 모음의 세로선과 ㅎ이 이어지지 않도록 ㅎ의 첫 선을 가로로 써주는 게 좋아요.

초성과 일렬로 맞춰서 첫 받침 쓰기
모음과 일렬로 맞춰서 두 번째 받침 쓰기

힘내지 앓아도 괜찮아.

ㅎ의 첫 선을 가로로 써서 모음의 세로선과 이어지지 않게

힘내지 앓아도 괜찮아.　힘내지 앓아도 괜찮아.

힘내지 앓아도 괜찮아.　힘내지 앓아도 괜찮아.

힘내지 앓아도 괜찮아.　힘내지 앓아도 괜찮아.

함께 하기에 행복한 삶.  함께 하기에 행복한 삶.

함께 하기에 행복한 삶.  함께 하기에 행복한 삶.

함께 하기에 행복한 삶.  함께 하기에 행복한 삶.

하늘은 맑음, 내 마음은 밝음.

하늘은 맑음, 내 마음은 밝음.

하늘은 맑음, 내 마음은 밝음.

체념하긴 이르잖아. 우린 아직 젊으니까!

체념하긴 이르잖아. 우린 아직 젊으니까!

체념하긴 이르잖아. 우린 아직 젊으니까!

### 의성어, 의태어 쓰기

같은 단어가 두 번 이상 반복되는 의성어와 의태어는 동일한 서체·간격·배치로 써야 예뻐 보이고 리듬감도 느껴져요. 조금은 달라질 수밖에 없겠지만 최대한 똑같아 보이게 집중해서 천천히 쓰세요.

최대한 똑같아 보이게 쓰기

엉금엉금 느려도 내 속도로 나아가기.

엉금엉금 느려도 내 속도로 나아가기.

엉금엉금 느려도 내 속도로 나아가기.

엉금엉금 느려도 내 속도로 나아가기.

아장아장 귀여운 아가의 걸음.

아장아장 귀여운 아가의 걸음.

아장아장 귀여운 아가의 걸음.

너만 보면 헤벌쭉, 심장이 콩닥콩닥.

너만 보면 헤벌쭉, 심장이 콩닥콩닥.

너만 보면 헤벌쭉, 심장이 콩닥콩닥.

해 질 녘 둘이서 도란도란 하루를 얘기해.

해 질 녘 둘이서 도란도란 하루를 얘기해.

해 질 녘 둘이서 도란도란 하루를 얘기해.

바로 오늘이 시작하기 딱 좋은 날!!

또박체 기본형입니다. 앞에서 배운 내용을 떠올리며 써보세요.

바로 오늘이 시작하기 딱 좋은 날!!

바로 오늘이 시작하기 딱 좋은 날!!

강약을 조절해서 강조하고 싶은 단어는 크게, 조사 등은 작게 써보세요.

바로 오늘이 시작하기 딱 좋은 날!!

바로 오늘이 시작하기 딱 좋은 날!!

모음의 선을 각각 띄어 쓰고, 모음의 가로선 혹은 세로선을 사선으로 써보세요.

바로 오늘이 시작하기 딱 좋은 날!!

바로 오늘이 시작하기 딱 좋은 날!!

전체적으로 모든 선들을 둥글게 써보세요.

바로 오늘이 시작하기 딱 좋은 날!!

사랑과 행복이 넘치는 하루.

또박체 기본형입니다. 앞에서 배운 내용을 떠올리며 써보세요.

사랑과 행복이 넘치는 하루.

사랑과 행복이 넘치는 하루.

강약을 조절해서 강조하고 싶은 단어는 크게, 조사 등은 작게 써보세요.

사랑과 행복이 넘치는 하루.

사랑과 행복이 넘치는 하루.

모음의 선을 각각 띄어 쓰고, 모음의 가로선 혹은 세로선을 사선으로 써보세요.

사랑과 행복이 넘치는 하루.

사랑과 행복이 넘치는 하루.

전체적으로 모든 선들을 둥글게 써보세요.

사랑과 행복이 넘치는 하루.

# 오늘도 씩씩하고 당당하게!

또박체 기본형입니다. 앞에서 배운 내용을 떠올리며 써보세요.

오늘도 씩씩하고 당당하게!

# 오늘도 씩씩하고 당당하게!

강약을 조절해서 강조하고 싶은 단어는 크게, 조사 등은 작게 써보세요.

오늘도 씩씩하고 당당하게!

오늘도 씩씩하고 당당하게!

모음의 선을 각각 띄어 쓰고, 모음의 가로선 혹은 세로선을 사선으로 써보세요.

오늘도 씩씩하고 당당하게!

오늘도 씩씩하고 당당하게!

전체적으로 모든 선들을 둥글게 써보세요.

오늘도 씩씩하고 당당하게!

밤하늘에 별이 총총. 내 마음에는 네가 총총.

또박체 기본형입니다. 앞에서 배운 내용을 떠올리며 써보세요.

밤하늘에 별이 총총. 내 마음에는 네가 총총.

밤하늘에 별이 총총. 내 마음에는 네가 총총.

강약을 조절해서 강조하고 싶은 단어는 크게, 조사 등은 작게 써보세요.

밤하늘에 별이 총총. 내 마음에는 네가 총총.

밤하늘에 별이 총총. 내 마음에는 네가 총총.

모음의 선을 각각 띄어 쓰고, 모음의 가로선 혹은 세로선을 사선으로 써보세요.

밤하늘에 별이 총총. 내 마음에는 네가 총총.

밤하늘에 별이 총총. 내 마음에는 네가 총총.

전체적으로 모든 선들을 둥글게 써보세요.

밤하늘에 별이 총총. 내 마음에는 네가 총총.

모든 순간이 오래도록 빛날 추억이 되기를.

또박체 기본형입니다. 앞에서 배운 내용을 떠올리며 써보세요.

모든 순간이 오래도록 빛날 추억이 되기를.

모든 순간이 오래도록 빛날 추억이 되기를.

강약을 조절해서 강조하고 싶은 단어는 크게, 조사 등은 작게 써보세요.

모든 순간이 오래도록 빛날 추억이 되기를.

모든 순간이 오래도록 빛날 추억이 되기를.

모음의 선을 각각 띄어 쓰고, 모음의 가로선 혹은 세로선을 사선으로 써보세요.

모든 순간이 오래도록 빛날 추억이 되기를.

모든 순간이 오래도록 빛날 추억이 되기를.

전체적으로 모든 선들을 둥글게 써보세요.

모든 순간이 오래도록 빛날 추억이 되기를.

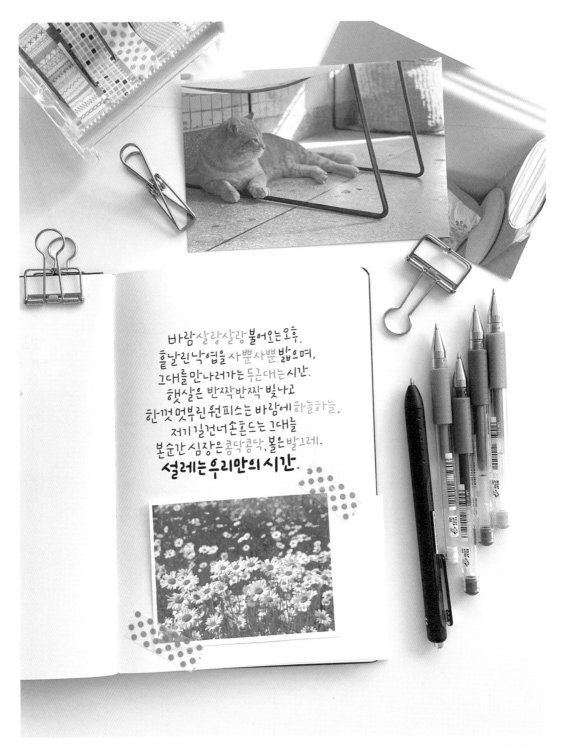

바람 살랑살랑 불어오는 오후.
흩날린 낙엽을 사뿐사뿐 밟으며,
그대를 만나러가는 두근대는 시간.
햇살은 반짝반짝 빛나고
한껏 멋부린 원피스는 바람에 하늘하늘.
저기 길 건너 손 흔드는 그대를
본 순간 심장은 콩닥콩닥, 볼은 발그레.
**설레는 우리만의 시간.**

사용 펜: 페이퍼메이트 잉크조이 젤펜 0.7, 유니볼 시그노 0.7(파스텔레드, 메탈릭브론즈, 메탈릭바이올렛, 메탈릭그린), 제노 붓펜(중)

바람 살랑살랑 불어오는 오후.
흩날린 낙엽을 사뿐사뿐 밟으며,
그대를 만나러가는 두근대는 시간.
햇살은 반짝반짝 빛나고
한껏 멋부린 원피스는 바람에 하늘하늘.
저기 길 건너 손흔드는 그대를
본 순간 심장은 콩닥콩닥, 볼은 발그레.
**설레는 우리만의 시간.**

바람 살랑살랑 불어오는 오후.
흩날린 낙엽을 사뿐사뿐 밟으며,
그대를 만나러가는 두근대는 시간.
햇살은 반짝반짝 빛나고
한껏 멋부린 원피스는 바람에 하늘하늘.
저기 길 건너 손흔드는 그대를
본 순간 심장은 콩닥콩닥, 볼은 발그레.
**설레는 우리만의 시간.**

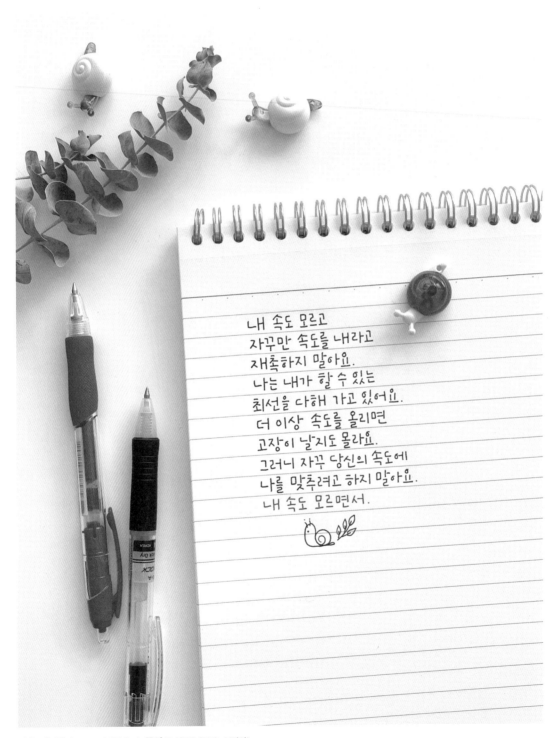

내 속도 모르고
자꾸만 속도를 내라고
재촉하지 말아요.
나는 내가 할 수 있는
최선을 다해 가고 있어요.
더 이상 속도를 올리면
고장이 날지도 몰라요.
그러니 자꾸 당신의 속도에
나를 맞추려고 하지 말아요.
내 속도 모르면서.

사용 펜: 동아 Q-KNOCK 0.4, 동아 P-KNOCK 0.4(빨강)

내 속도 모르고
자꾸만 속도를 내라고
재촉하지 말아요.
나는 내가 할 수 있는
최선을 다해 가고 있어요.
더 이상 속도를 올리면
고장이 날지도 몰라요.
그러니 자꾸 당신의 속도에
나를 맞추려고 하지 말아요.
내 속도 모르면서.

내 속도 모르고
자꾸만 속도를 내라고
재촉하지 말아요.
나는 내가 할 수 있는
최선을 다해 가고 있어요.
더 이상 속도를 올리면
고장이 날지도 몰라요.
그러니 자꾸 당신의 속도에
나를 맞추려고 하지 말아요.
내 속도 모르면서.

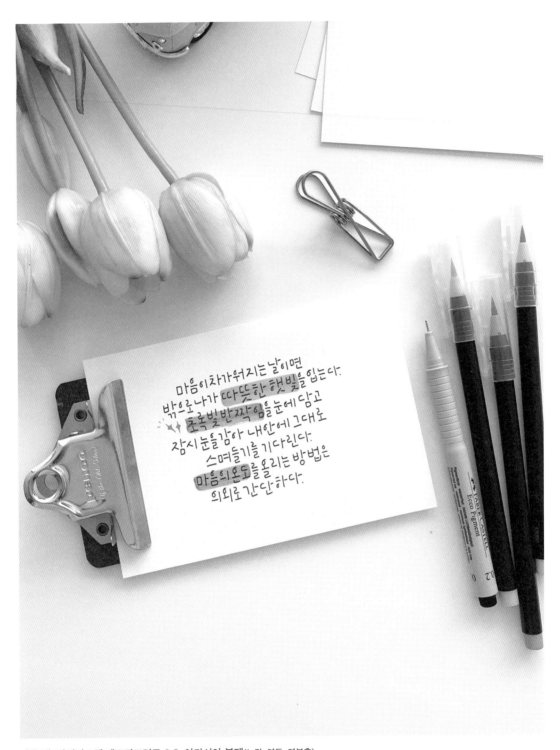

마음이차가워지는날이면
밖으로나가 따뜻한 햇빛을입는다.
초록빛반짝임을눈에담고
잠시눈을감아 내안에 그대로
스며들기를 기다린다.
마음의온도를올리는 방법은
의외로 간단하다.

사용 펜: 파버카스텔 에코피그먼트 0.2, 아카시아 붓펜(노랑, 연두, 연분홍)

마음이 차가워지는 날이면
밖으로 나가 따뜻한 햇빛을 입는다.
초록빛 반짝임을 눈에 담고
잠시 눈을 감아 내 안에 그대로
스며들기를 기다린다.
마음의 온도를 올리는 방법은
의외로 간단하다.

마음이 차가워지는 날이면
밖으로 나가 따뜻한 햇빛을 입는다.
초록빛 반짝임을 눈에 담고
잠시 눈을 감아 내 안에 그대로
스며들기를 기다린다.
마음의 온도를 올리는 방법은
의외로 간단하다.

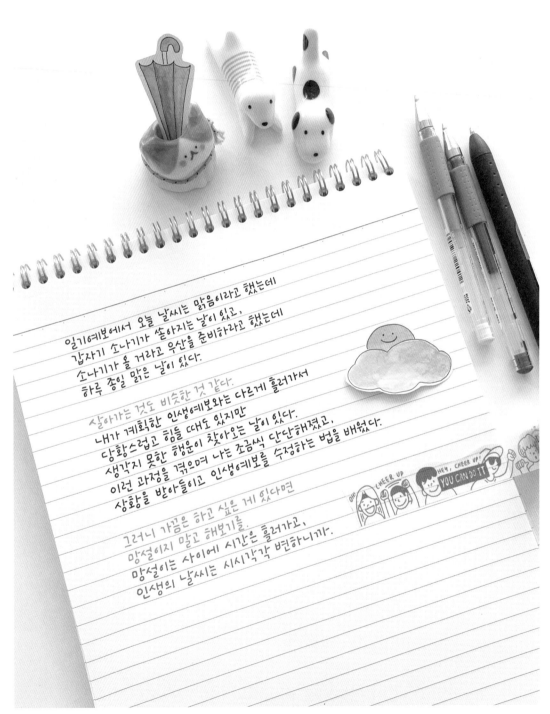

일기예보에서 오늘 날씨는 맑음이라고 했는데
갑자기 소나기가 쏟아지는 날이 있고,
소나기가 올 거라고 우산을 준비하라고 했는데
하루 종일 맑은 날이 있다.

살아가는 것도 비슷한 것 같다.
　내가 계획한 인생예보와는 다르게 흘러가서
당황스럽고 힘들 때도 있지만
생각지 못한 행운이 찾아오는 날이 있다.
이런 과정을 겪으며 나는 조금씩 단단해졌고,
상황을 받아들이고 인생예보를 수정하는 법을 배웠다.

그러니 가끔은 하고 싶은 게 있다면
망설이지 말고 해보기를.
망설이는 사이에 시간은 흘러가고,
인생의 날씨는 시시각각 변하니까.

사용 펜: 페이퍼메이트 잉크조이 젤펜 0.7, 유니볼 시그노 0.7(파스텔레드, 메탈릭바이올렛)

일기예보에서 오늘 날씨는 맑음이라고 했는데
갑자기 소나기가 쏟아지는 날이 있고,
소나기가 올 거라고 우산을 준비하라고 했는데
하루 종일 맑은 날이 있다.

살아가는 것도 비슷한 것 같다.
내가 계획한 인생예보와는 다르게 흘러가서
당황스럽고 힘들 때도 있지만
생각지 못한 행운이 찾아오는 날이 있다.
이런 과정을 겪으며 나는 조금씩 단단해졌고,
상황을 받아들이고 인생예보를 수정하는 법을 배웠다.

그러니 가끔은 하고 싶은 게 있다면
망설이지 말고 해보기를.
망설이는 사이에 시간은 흘러가고,
인생의 날씨는 시시각각 변하니까.

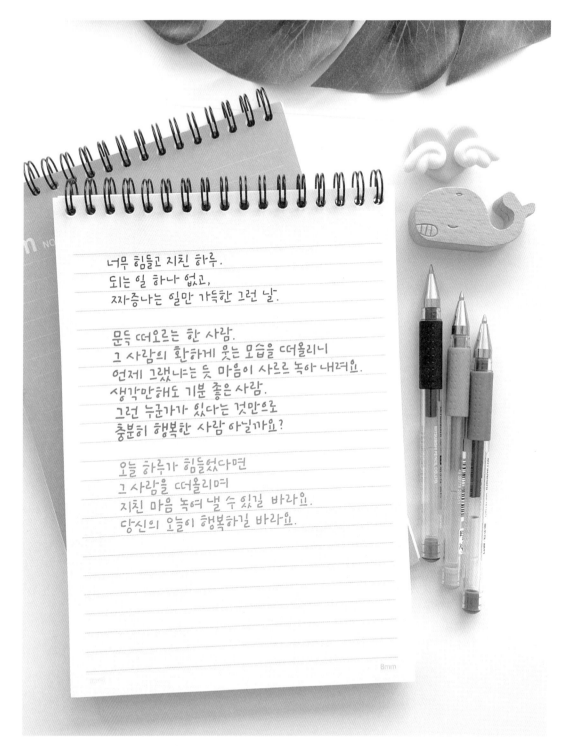

너무 힘들고 지친 하루.
되는 일 하나 없고,
짜증나는 일만 가득한 그런 날.

문득 떠오르는 한 사람.
그 사람의 환하게 웃는 모습을 떠올리니
언제 그랬냐는 듯 마음이 사르르 녹아 내려요.
생각만해도 기분 좋은 사람.
그런 누군가가 있다는 것만으로
충분히 행복한 사람 아닐까요?

오늘 하루가 힘들었다면
그 사람을 떠올리며
지친 마음 녹여 낼 수 있길 바라요.
당신의 오늘이 행복하길 바라요.

사용 펜: 유니볼 시그노 0.5, 유니볼 시그노 0.7(메탈릭바이올렛, 메탈릭그린)

너무 힘들고 지친 하루.
되는 일 하나 없고,
짜증나는 일만 가득한 그런 날.

문득 떠오르는 한 사람.
그 사람의 환하게 웃는 모습을 떠올리니
언제 그랬냐는 듯 마음이 사르르 녹아 내려요.
생각만해도 기분 좋은 사람.
그런 누군가가 있다는 것만으로
충분히 행복한 사람 아닐까요?

오늘 하루가 힘들었나면
그 사람을 떠올리며
지친 마음 녹여 낼 수 있길 바라요.
당신의 오늘이 행복하길 바라요.

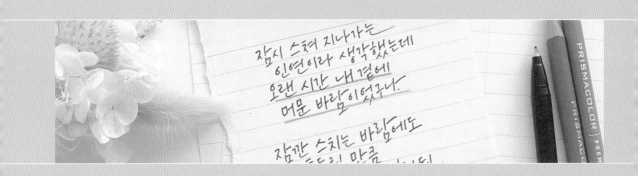

# PART 3 흘림체 잘 쓰고 싶어

또박또박 귀여운 글씨도 좋지만 가끔은 어른스럽고 강한 느낌을 주고 싶을 때도 있지 않나요? 그럴 때 저는 흘림체로 글씨를 씁니다. 뭔가 있어 보이는 화려한 분위기를 글씨에 입힐 수 있어요.

흘림체는 또박체에서 배운 내용을 기초로 한 단계 응용한 서체입니다. 또박체에서 익힌 내용을 기억하면서, 거기에 몇 가지 포인트만 더 넣어주면 돋보이는 흘림체를 쓸 수 있어요. 흘림체에 익숙해지면 더 다양한 서체로 자유롭게 변형이 가능하니 쉽지 않더라도 꾸준히 연습해보세요.

- 선을 연결해서 쓰고 있다면 하나하나 따로 쓰세요. 연결해서 쓰다 보면 글씨 쓰는 속도가 빨라져서 선에 집중할 수 없어요. 흘림체라고 해서 흘리듯 대충 쓰는 서체가 아니랍니다. 선 하나하나 또박또박 쓰세요.

안녕 → 안녕

- 세로선은 직선을 유지하고 가로선은 사선으로 쓰세요. 집중해야 잘 쓸 수 있어요. 천천히 선에 집중하며 쓰세요.

별 달

- 모음의 가로선을 길게 쓰면 화려한 서체가 됩니다. 단, 다음에 오는 글자에 방해가 되지 않을 정도의 길이로 쓰세요.

• ㅑ, ㅕ, ㅛ, ㅠ 등 두 개의 선이 오는 모음은 길이를 다르게 써보세요.

여유

• 흘림체에 익숙해진 후에는 자음과 모음의 선을 연결해서 써보세요. 날렵하고
 역동적인 글씨를 쓸 수 있어요.

사람   날개   활짝

• 모음 ㅟ 아래에 받침이 올 경우에는 ㅜ 위쪽에 ㅓ의 가로선이 오도록 쓰세요.
 ㅜ와 ㅓ 사이에 받침이 들어갈 수 있는 공간이 생겨서 좋아요.

월요일   응원해

# ㄱ

◆ **ㄱ의 가로선 기울기에 주의하며 쓰세요.**

가로선이 너무 기울어지면 ㅅ처럼 보일 수 있어요. 또, '걱정'의 '걱'처럼 한 글자에 ㄱ이 두 개 이상 오는 경우에는 가로선의 기울기를 동일하게 써야 글자가 정돈되어 보여요.

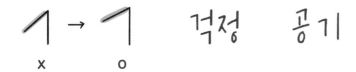

◆ **또박체를 쓸 때보다 ㄱ의 가로선을 조금 짧게 쓰세요.**

**TIP**
흘림체 특성상 또박체보다 속도감 있게 쓰다 보니 ㄱ의 가로선이 조금 짧아지는 경향이 있어요. 꼭 짧게 쓸 필요는 없지만, 흘림체에 익숙해지면 자연스럽게 ㄱ의 가로선이 짧아질 수 있다는 점, 미리 알고 있으면 좋겠죠?

◆ **ㄱ을 받침에 쓸 때는 모음의 세로선보다 ㄱ의 세로선을 조금 더 바깥으로 빼서 써보세요.**

ㄱ의 세로선과 모음의 세로선을 일직선으로 쓰는 게 기본이지만, ㄱ의 세로선을 조금 빼서 써도 멋진 글씨가 됩니다.

기억 → 기억　　작약 → 작약

| 감 | 촉 | 감 | 촉 | 감 | 촉 | 감 | 촉 | 감 | 촉 | | |
| 감 | 촉 | 감 | 촉 | 감 | 촉 | 감 | 촉 | 감 | 촉 | | |
| 박 | 수 | 박 | 수 | 박 | 수 | 박 | 수 | 박 | 수 | | |
| 박 | 수 | 박 | 수 | 박 | 수 | 박 | 수 | 박 | 수 | | |
| 궁 | 궐 | 궁 | 궐 | 궁 | 궐 | 궁 | 궐 | 궁 | 궐 | | |
| 궁 | 궐 | 궁 | 궐 | 궁 | 궐 | 궁 | 궐 | 궁 | 궐 | | |
| 옥 | 구 | 슬 | 옥 | 구 | 슬 | 옥 | 구 | 슬 | | | |
| 옥 | 구 | 슬 | 옥 | 구 | 슬 | 옥 | 구 | 슬 | | | |
| 옥 | 구 | 슬 | 옥 | 구 | 슬 | 옥 | 구 | 슬 | | | |
| 꿈 | 같 | 다 | 꿈 | 같 | 다 | 꿈 | 같 | 다 | | | |
| 꿈 | 같 | 다 | 꿈 | 같 | 다 | 꿈 | 같 | 다 | | | |
| 꿈 | 같 | 다 | 꿈 | 같 | 다 | 꿈 | 같 | 다 | | | |
| 책 | 꽂 | 이 | 책 | 꽂 | 이 | 책 | 꽂 | 이 | | | |
| 책 | 꽂 | 이 | 책 | 꽂 | 이 | 책 | 꽂 | 이 | | | |
| 책 | 꽂 | 이 | 책 | 꽂 | 이 | 책 | 꽂 | 이 | | | |

◆ ㄴ의 세로선이 너무 길어지지 않도록 주의하며 쓰세요.

x

◆ ㄴ의 꺾는 부분을 나이키 로고처럼 부드럽게 표현해보세요.

직각으로 꺾으면 강한 느낌이 드는 반면, 나이키 로고처럼 쓰면 한결 부드러운 느낌이 납니다. 단어의 의미와 어울리는 느낌을 골라 쓰세요.

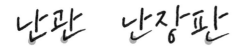

남 산 남 산 남 산 남 산 남 산
남 산 남 산 남 산 남 산 남 산
낭 만 낭 만 낭 만 낭 만 낭 만
낭 만 낭 만 낭 만 낭 만 낭 만
능 력 능 력 능 력 능 력 능 력
능 력 능 력 능 력 능 력 능 력
내 레 이 션 내 레 이 션
내 레 이 션 내 레 이 션
내 레 이 션 내 레 이 션
난 감 하 다 난 감 하 다
난 감 하 다 난 감 하 다
난 감 하 다 난 감 하 다
눈 사 람 눈 사 람 눈 사 람
눈 사 람 눈 사 람 눈 사 람
눈 사 람 눈 사 람 눈 사 람

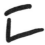

◆  한 번에 빠르게 쓰지 말고 모든 선을 다 나눠서 쓰세요.

ㅡ 를 쓰고 바로 이어 ㄴ을 써보세요. ㄷ을 한 번에 이어서 쓰면 ㄹ처럼 보일 수 있어요.

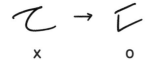

◆  ㄸ을 쓸 때는 뒤에 오는 ㄷ의 두 번째 가로선 길이를 다양하게 변형해서 써보세요.

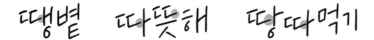

98

단념 단념 단념 단념 단념
단념 단념 단념 단념 단념
정돈 정돈 정돈 정돈 정돈
정돈 정돈 정돈 정돈 정돈
또렷 또렷 또렷 또렷 또렷
또렷 또렷 또렷 또렷 또렷
받침대 받침대 받침대
받침대 받침대 받침대
받침대 받침대 받침대
디딤돌 디딤돌 디딤돌
디딤돌 디딤돌 디딤돌
디딤돌 디딤돌 디딤돌
떡볶이 떡볶이 떡볶이
떡볶이 떡볶이 떡볶이
떡볶이 떡볶이 떡볶이

ㄹ

◆ ㄹ을 쓸 때는 다섯 개의 선을 다 제대로 쓰세요.

乙처럼 세 개의 선만 사용해서는 안 돼요.

별 달 라일락

x

◆ 자유로운 형태로 ㄹ을 쓰더라도, 가로 빈 공간이 일정한 비율이 되도록 쓰세요.

레트로 → 레트로

x  o

늘솔길 → 늘솔길

x  o

◆ ㄹ을 다음과 같이 변형해서 써도 괜찮아요.

한 단어에 ㄹ이 여러 번 쓰이는 경우에도 그 크기와 모양을 다양하게 시도해보세요.

별 별 별 라일락

라 탄　라 탄　라 탄　라 탄　라 탄

라 탄　라 탄　라 탄　라 탄　라 탄

롱 런　롱 런　롱 런　롱 런　롱 런

롱 런　롱 런　롱 런　롱 런　롱 런

잃 다　잃 다　잃 다　잃 다　잃 다

잃 다　잃 다　잃 다　잃 다　잃 다

민 들 레　민 들 레　민 들 레

민 들 레　민 들 레　민 들 레

민 들 레　민 들 레　민 들 레

맹 렬 하 다　맹 렬 하 다

맹 렬 하 다　맹 렬 하 다

맹 렬 하 다　맹 렬 하 다

롤 러 코 스 터

롤 러 코 스 터

롤 러 코 스 터

◆ ㅁ을 받침에 쓸 때는 선을 다양하게 확장해서 써보세요.

마지막 가로선을 길게 쓰거나 첫 세로선과 마지막 가로선을 함께 길게 쓰면 화려함이 더해지며 강한 글씨가 됩니다. 단, 선을 확장할 때는 뒤에 오는 글자에 방해가 되지 않도록 주의하세요.

◆ ㅁ을 받침에 쓸 때는 숫자 1과 2를 붙여서 쓴다고 생각하고 써보세요.

1(첫 세로선)은 짧게 쓰고, 2(첫 세로선을 제외한 나머지 선)는 1보다 조금 아래에서 시작해 아래로 길게 내려 마무리하세요. 옆에 다음 글자가 올 경우에는 마지막 가로선이 너무 길어지지 않도록 주의하세요.

| | | | | | | | | | |
|---|---|---|---|---|---|---|---|---|---|
| 말 | 씀 | 말 | 씀 | 말 | 씀 | 말 | 씀 | 말 | 씀 |
| 말 | 씀 | 말 | 씀 | 말 | 씀 | 말 | 씀 | 말 | 씀 |
| 멈 | 춤 | 멈 | 춤 | 멈 | 춤 | 멈 | 춤 | 멈 | 춤 |
| 멈 | 춤 | 멈 | 춤 | 멈 | 춤 | 멈 | 춤 | 멈 | 춤 |
| 먹 | 물 | 먹 | 물 | 먹 | 물 | 먹 | 물 | 먹 | 물 |
| 먹 | 물 | 먹 | 물 | 먹 | 물 | 먹 | 물 | 먹 | 물 |
| 만 | 듦 | 새 | 만 | 듦 | 새 | 만 | 듦 | 새 | |
| 만 | 듦 | 새 | 만 | 듦 | 새 | 만 | 듦 | 새 | |
| 만 | 듦 | 새 | 만 | 듦 | 새 | 만 | 듦 | 새 | |
| 말 | 미 | 암 | 다 | 말 | 미 | 암 | 다 | | |
| 말 | 미 | 암 | 다 | 말 | 미 | 암 | 다 | | |
| 말 | 미 | 암 | 다 | 말 | 미 | 암 | 다 | | |
| 뭉 | 게 | 구 | 름 | 뭉 | 게 | 구 | 름 | | |
| 뭉 | 게 | 구 | 름 | 뭉 | 게 | 구 | 름 | | |
| 뭉 | 게 | 구 | 름 | 뭉 | 게 | 구 | 름 | | |

◆   ㅂ의 두 번째 세로선을 위로 올려 쓰면 깔끔해 보여요.

반짝   변화

◆   ㅂ의 첫 세로선을 짧게 쓰고, 두 번째 세로선에서 시작해 나머지 선을 쭉 연결해서 써보세요. 첫 세로선은 1:1 또는 2:1 비율로 쓰세요.

이렇게 쓰는 ㅂ은 '봄'처럼 모음이 아래에 오거나 '별'처럼 ㅂ과 바로 옆에 오는 모음까지 연결해서 쓸 수 있는 글자에 어울려요. 반면, '비'라는 글자를 쓸 때 이 ㅂ을 쓰면 '버'처럼 보일 수 있으니 주의하세요.

ㅂ → ㅂ ㅂ   봄날   별빛
x      o

◆   화려한 글씨를 쓰고 싶거나 강한 느낌을 주고 싶다면 ㅂ의 아래 가로선을 길게 써보세요.

압정   수업

베 풂 베 풂 베 풂 베 풂 베 풂

베 풂 베 풂 베 풂 베 풂 베 풂

빨 대 빨 대 빨 대 빨 대 빨 대

빨 대 빨 대 빨 대 빨 대 빨 대

답 사 답 사 답 사 답 사 답 사

답 사 답 사 답 사 답 사 답 사

숭 관 숭 관 숭 관 숭 관 숭 관

숭 관 숭 관 숭 관 숭 관 숭 관

섬 섬 섬 섬 섬 섬 섬 섬 섬

섬 섬 섬 섬 섬 섬 섬 섬 섬

방 뱡 방 뱡 방 뱡 방 뱡

방 뱡 방 뱡 방 뱡 방 뱡

봄 바 람 봄 바 람 봄 바 람

봄 바 람 봄 바 람 봄 바 람

봄 바 람 봄 바 람 봄 바 람

◆ ㅅ에 붙는 모음에 따라 ㅅ의 마지막 선을 다른 지점에서 출발해 쓰세요.

· 옆에 모음이 오는 경우
  모음의 가로선이 없거나 갇혀 있는 경우(ㅣ, ㅐ, ㅒ)
  모음의 가로선이 바깥쪽을 향한 경우(ㅏ, ㅑ)

  ㅅ → 첫 선 가운데    신사    시작

  모음의 가로선이 안쪽을 향한 경우(ㅓ, ㅕ, ㅔ, ㅖ)

  ㅅ → 첫 선 아래    선물    셰프

· 아래에 모음이 오는 경우

  ㅅ → 첫 선 위    소용돌이    쇼타임

· 아래와 옆 모두 모음이 오는 경우

  ㅅ → 첫 선 위    중쇄

  ㅅ → 첫 선 가운데    중쇄

★ ㅅ 아래에 모음이 오는 경우에는 ㅅ의 두 선을 최대한 짝 벌려서 써주세요.

  수속 → 수속
   x       o

◆ 받침에 들어가는 ㅅ을 화려하게 쓰고 싶다면 마지막 선을 확장해서 쓰세요.

  깃털   엇박자   여럿

106

| 새 | 싹 | 새 | 싹 | 새 | 싹 | 새 | 싹 | 새 | 싹 | | |
| 새 | 싹 | 새 | 싹 | 새 | 싹 | 새 | 싹 | 새 | 싹 | | |
| 솜 | 씨 | 솜 | 씨 | 솜 | 씨 | 솜 | 씨 | 솜 | 씨 | | |
| 솜 | 씨 | 솜 | 씨 | 솜 | 씨 | 솜 | 씨 | 솜 | 씨 | | |
| 솔 | 깃 | 솔 | 깃 | 솔 | 깃 | 솔 | 깃 | 솔 | 깃 | | |
| 솔 | 깃 | 솔 | 깃 | 솔 | 깃 | 솔 | 깃 | 솔 | 깃 | | |
| 서 | 슴 | 없 | 다 | 서 | 슴 | 없 | 다 | | | | |
| 서 | 슴 | 없 | 다 | 서 | 슴 | 없 | 다 | | | | |
| 서 | 슴 | 없 | 다 | 서 | 슴 | 없 | 다 | | | | |
| 선 | 생 | 님 | 선 | 생 | 님 | 선 | 생 | 님 | | | |
| 선 | 생 | 님 | 선 | 생 | 님 | 선 | 생 | 님 | | | |
| 선 | 생 | 님 | 선 | 생 | 님 | 선 | 생 | 님 | | | |
| 샘 | 솟 | 다 | 샘 | 솟 | 다 | 샘 | 솟 | 다 | | | |
| 샘 | 솟 | 다 | 샘 | 솟 | 다 | 샘 | 솟 | 다 | | | |
| 샘 | 솟 | 다 | 샘 | 솟 | 다 | 샘 | 솟 | 다 | | | |

◆ ㅇ이 너무 커지지 않게 주의해서 쓰세요.

ㅇ이 커질수록 귀여운 느낌이 나기 때문에 흘림체에서는 작게 쓰는 게 어울려요.

인연 → 인연
　　x　　　　　o

◆ ㅇ을 완전한 동그라미로 쓰거나, 시작점에 선이 조금 남도록 써보세요.

영웅　　의욕충만

◆ 원형, 타원형 등 다양하게 써보세요.

유일　　아나운서

연 애 연 애 연 애 연 애 연 애

연 애 연 애 연 애 연 애 연 애

영 향 영 향 영 향 영 향 영 향

영 향 영 향 영 향 영 향 영 향

조 용 조 용 조 용 조 용 조 용

조 용 조 용 조 용 조 용 조 용

응 원 해 응 원 해 응 원 해

응 원 해 응 원 해 응 원 해

응 원 해 응 원 해 응 원 해

웅 성 웅 성 웅 성 웅 성

웅 성 웅 성 웅 성 웅 성

웅 성 웅 성 웅 성 웅 성

완 행 열 차 완 행 열 차

완 행 열 차 완 행 열 차

완 행 열 차 완 행 열 차

◆ ㅈ에 붙는 모음에 따라 ㅈ의 마지막 선을 다른 지점에서 출발해 쓰세요.

ㅅ과 동일한 형태랍니다. 헷갈리시는 분들은 106쪽을 복습해보세요.

자전거 전주 진지 좌측

◆ ㅉ은 두 ㅈ 사이에 간격을 두고 쓰세요.

짜장면 쭉

◆ 받침에 들어가는 ㅈ을 화려하게 쓰고 싶다면 마지막 선을 확장해서 쓰세요.

엊그제 낮잠 잊다

자 랑 자 랑 자 랑 자 랑 자 랑
자 랑 자 랑 자 랑 자 랑 자 랑

주 제 주 제 주 제 주 제 주 제
주 제 주 제 주 제 주 제 주 제

한 낮 한 낮 한 낮 한 낮 한 낮
한 낮 한 낮 한 낮 한 낮 한 낮

젖 다 젖 다 젖 다 젖 다 젖 다
젖 다 젖 다 젖 다 젖 다 젖 다

얹 다 얹 다 얹 다 얹 다 얹 다
얹 다 얹 다 얹 다 얹 다 얹 다

쪽 지 쪽 지 쪽 지 쪽 지 쪽 지
쪽 지 쪽 지 쪽 지 쪽 지 쪽 지

정 류 장 정 류 장 정 류 장
정 류 장 정 류 장 정 류 장
정 류 장 정 류 장 정 류 장

◆ ㅊ에 붙는 모음에 따라 ㅊ의 마지막 선을 다른 지점에서 출발해 쓰세요.

ㅅ과 동일한 형태랍니다. 헷갈리시는 분들은 106쪽을 복습해보세요.

추천 창출 야채 취소

◆ ㅊ을 강하게 표현하고 싶다면 첫 선을 세워서 써보세요. (단, 받침에 쓸 때는 제외)

첫사랑 꽃

천 사 천 사 천 사 천 사 천 사

천 사 천 사 천 사 천 사 천 사

청 춘 청 춘 청 춘 청 춘 청 춘

청 춘 청 춘 청 춘 청 춘 청 춘

출 발 출 발 출 발 출 발 출 발

출 발 출 발 출 발 출 발 출 발

충 전 충 전 충 전 충 전 충 전

충 전 충 전 충 전 충 전 충 전

취 향 취 향 취 향 취 향 취 향

취 향 취 향 취 향 취 향 취 향

친 척 친 척 친 척 친 척 친 척

친 척 친 척 친 척 친 척 친 척

돛 단 배 돛 단 배 돛 단 배

돛 단 배 돛 단 배 돛 단 배

돛 단 배 돛 단 배 돛 단 배

ㅋ

◆ ㅋ 가로선 사이의 간격이 일정하도록 쓰세요.

ㅋ     커플    큰일

◆ 강조하거나 포인트를 넣고 싶을 때는 ㅋ의 두 번째 가로선을 조금 더 길게 쓰세요.

카페라테    컨디션

◆ ㅋ 아래에 받침이 올 때는 ㅋ의 세로선을 길게 내려 쓰세요.

칼퇴근    컬러링

카 드 　카 드 　카 드 　카 드 　카 드

카 드 　카 드 　카 드 　카 드 　카 드

퀼 트 　퀼 트 　퀼 트 　퀼 트 　퀼 트

퀼 트 　퀼 트 　퀼 트 　퀼 트 　퀼 트

크 림 　크 림 　크 림 　크 림 　크 림

크 림 　크 림 　크 림 　크 림 　크 림

칵 테 일 　칵 테 일 　칵 테 일

칵 테 일 　칵 테 일 　칵 테 일

칵 테 일 　칵 테 일 　칵 테 일

칼 로 리 　칼 로 리 　칼 로 리

칼 로 리 　칼 로 리 　칼 로 리

칼 로 리 　칼 로 리 　칼 로 리

뮤 지 컬 　뮤 지 컬 　뮤 지 컬

뮤 지 컬 　뮤 지 컬 　뮤 지 컬

뮤 지 컬 　뮤 지 컬 　뮤 지 컬

◆   ㅌ의 가로선이 평행을 유지하도록 간격을 일정하게 쓰세요.

터널   투덜

◆   '— + ㄷ' 형태로 ㅌ을 써보세요.

단, 각도와 간격을 일정하게 유지하지 않으면 가독성이 떨어지니 집중해서 쓰세요.

타이틀   튜터   텃세

| 탈 | 출 | 탈 | 출 | 탈 | 출 | 탈 | 출 | 탈 | 출 | | |
| 탈 | 출 | 탈 | 출 | 탈 | 출 | 탈 | 출 | 탈 | 출 | | |
| 튤 | 립 | 튤 | 립 | 튤 | 립 | 튤 | 립 | 튤 | 립 | | |
| 튤 | 립 | 튤 | 립 | 튤 | 립 | 튤 | 립 | 튤 | 립 | | |
| 홅 | 다 | 홅 | 다 | 홅 | 다 | 홅 | 다 | 홅 | 다 | | |
| 홅 | 다 | 홅 | 다 | 홅 | 다 | 홅 | 다 | 홅 | 다 | | |
| 바 | 깥 | 바 | 깥 | 바 | 깥 | 바 | 깥 | 바 | 깥 | | |
| 바 | 깥 | 바 | 깥 | 바 | 깥 | 바 | 깥 | 바 | 깥 | | |
| 텐 | 트 | 텐 | 트 | 텐 | 트 | 텐 | 트 | 텐 | 트 | | |
| 텐 | 트 | 텐 | 트 | 텐 | 트 | 텐 | 트 | 텐 | 트 | | |
| 탱 | 고 | 탱 | 고 | 탱 | 고 | 탱 | 고 | 탱 | 고 | | |
| 탱 | 고 | 탱 | 고 | 탱 | 고 | 탱 | 고 | 탱 | 고 | | |
| 이 | 틀 | 날 | 이 | 틀 | 날 | 이 | 틀 | 날 | | | |
| 이 | 틀 | 날 | 이 | 틀 | 날 | 이 | 틀 | 날 | | | |
| 이 | 틀 | 날 | 이 | 틀 | 날 | 이 | 틀 | 날 | | | |

◆     ㅍ의 가로선과 세로선을 붙여서 쓰기 보다는 약간의 공간을 두고 쓰세요.

◆     ㅍ의 두 번째 세로선과 마지막 가로선을 연결해서 써보세요.

118

패 배 패 배 패 배 패 배 패 배
패 배 패 배 패 배 패 배 패 배
펌 프 펌 프 펌 프 펌 프 펌 프
펌 프 펌 프 펌 프 펌 프 펌 프
펭 귄 펭 귄 펭 귄 펭 귄 펭 귄
펭 귄 펭 귄 펭 귄 펭 귄 펭 귄
평 소 평 소 평 소 평 소 평 소
평 소 평 소 평 소 평 소 평 소
깊 이 깊 이 깊 이 깊 이 깊 이
깊 이 깊 이 깊 이 깊 이 깊 이
얼 핏 얼 핏 얼 핏 얼 핏 얼 핏
얼 핏 얼 핏 얼 핏 얼 핏 얼 핏
프 로 필 프 로 필 프 로 필
프 로 필 프 로 필 프 로 필
프 로 필 프 로 필 프 로 필

- ♦ ㅎ에서 ㅇ을 쓸 때 숫자 6을 쓴다고 생각하고 쓰세요.

향수  현실

- ♦ ㅎ의 두 번째 가로선과 ㅇ을 붙이지 말고 약간의 공간을 두고 쓰세요.

ㅎ → ㅎ    한결  희열
x      o

- ♦ ㅎ의 첫 선을 길게 쓰거나 ㅇ을 크게 쓰지 않도록 주의하세요.

ㅎ → ㅎ    허상  휴일
x      o

- ♦ ㅎ을 강하게 표현하고 싶다면, 첫 선을 세워서 써보세요. (단, 받침에 쓸 때는 제외)

혜성  환희

한 복 한 복 한 복 한 복 한 복
한 복 한 복 한 복 한 복 한 복
훨 씬 훨 씬 훨 씬 훨 씬 훨 씬
훨 씬 훨 씬 훨 씬 훨 씬 훨 씬
끊 다 끊 다 끊 다 끊 다 끊 다
끊 다 끊 다 끊 다 끊 다 끊 다
하 얗 다 하 얗 다 하 얗 다
하 얗 다 하 얗 다 하 얗 다
하 얗 다 하 얗 다 하 얗 다
화 양 연 화 화 양 연 화
화 양 연 화 화 양 연 화
화 양 연 화 화 양 연 화
휘 황 찬 란 휘 황 찬 란
휘 황 찬 란 휘 황 찬 란
휘 황 찬 란 휘 황 찬 란

121

## 문장 가운데에 무게 중심 두기

가운데에 무게 중심을 두고 문장을 쓰세요. 이중 모음에 이어 받침까지 오는 글자의 경우 아래로 너무 길어지지 않도록 옆에 오는 모음(ㅏ, ㅣ, ㅓ 등)의 세로선을 짧게 쓰고, 그 아래 공간에 받침을 쓰세요.

이중 모음에 이어 받침이 올 경우에는 모음의 세로선 짧게 쓰기

훨씬 나은 내가 될 거야!

문장의 무게 중심을 가운데로

훨씬 나은 내가 될 거야!

훨씬 나은 내가 될 거야!

훨씬 나은 내가 될 거야!

너를 활짝 꽃피워 봐. 너를 활짝 꽃피워 봐.

너를 활짝 꽃피워 봐. 너를 활짝 꽃피워 봐.

너를 활짝 꽃피워 봐. 너를 활짝 꽃피워 봐.

나만의 색으로 채워가는 아름다운 날들.

나만의 색으로 채워가는 아름다운 날들.

나만의 색으로 채워가는 아름다운 날들.

보름달이 뜨는 날, 데이트할래요?

보름달이 뜨는 날, 데이트할래요?

보름달이 뜨는 날, 데이트할래요?

## ㄹ 다양하게 쓰기

다양한 모양으로 ㄹ을 써보세요. ㄹ을 잘 활용하면 흘림체를 더 강하고 역동적으로 표현할 수 있어요. 다만, 초성에 오는 ㄹ은 또박또박 쓰는 게 좋아요. 좀 더 강조하고 싶은 글자의 ㄹ을 곡선으로 표현해보세요.

다양한 ㄹ 활용해서 쓰기          초성에 오는 ㄹ은 또박또박 쓰기

## 오늘도 내일도 사랑해.

강조하고 싶은 ㄹ은 곡선으로 표현

오늘도 내일도 사랑해.    오늘도 내일도 사랑해.

오늘도 내일도 사랑해.    오늘도 내일도 사랑해.

오늘도 내일도 사랑해.    오늘도 내일도 사랑해.

감사할 일이 많은 삶. 감사할 일이 많은 삶.

감사할 일이 많은 삶. 감사할 일이 많은 삶.

감사할 일이 많은 삶. 감사할 일이 많은 삶.

널 위한 날들이 펼쳐질 거야~!

널 위한 날들이 펼쳐질 거야~!

널 위한 날들이 펼쳐질 거야~!

별별 일 많은 세상, 별은 보며 살자.

별별 일 많은 세상, 별은 보며 살자.

별별 일 많은 세상, 별은 보며 살자.

### 겹받침 쓰기

겹받침에서 뒤에 오는 자음을 강조해서 써보세요. 또박체처럼 두 자음 크기를 비슷하게 쓰기보다는 강약을 주어 다르게 써야 문장에 포인트를 줄 수 있어요. 다만, 또박체를 쓸 때처럼 겹받침의 첫 자음은 초성, 두 번째 자음은 모음에 맞춰서 써야 글씨 모양이 틀어지지 않아요.

초성과 일렬로 맞춰서 첫 받침 쓰기
모음과 일렬로 맞춰서 두 번째 받침 쓰기

괜찮지 않아도 괜찮아.

앞 자음(ㄴ)은 약하게, 뒤 자음(ㅎ)은 강하게

괜찮지 않아도 괜찮아.　　괜찮지 않아도 괜찮아.

괜찮지 않아도 괜찮아.　　괜찮지 않아도 괜찮아.

괜찮지 않아도 괜찮아.　　괜찮지 않아도 괜찮아.

밤하늘을 밝히는 별 하나. 밤하늘을 밝히는 별 하나.

밤하늘을 밝히는 별 하나. 밤하늘을 밝히는 별 하나.

밤하늘을 밝히는 별 하나. 밤하늘을 밝히는 별 하나.

마르고 닳도록 연습하면 실력도 쑥쑥.

마르고 닳도록 연습하면 실력도 쑥쑥.

마르고 닳도록 연습하면 실력도 쑥쑥.

붉은 노을이 내려앉은 바다를 바라보다.

붉은 노을이 내려앉은 바다를 바라보다.

붉은 노을이 내려앉은 바다를 바라보다.

## 받침에 ㅅ, ㅊ 쓰기

ㅅ이나 ㅊ이 받침에 올 때는 선을 길게 써서 강조해보세요. 다만, 길게 강조하는 선이 다음에 오는 글자를 방해하지 않도록 주의해야 해요. 되도록 익숙하거나 자신 있는 선을 강조해서 쓰고, ㅅ, ㅊ이 한 문장에 여러 개 있을 경우에는 강조하는 방향을 다르게 하거나 하나만 강조해서 써야 문장이 지저분해 보이지 않아요.

한 문장에 ㅅ, ㅊ이 반복되어 나올 경우 강조하는 방향을 다르게

햇살이 빛나는 상쾌한 아침.

한쪽 선을 길게 써서 포인트 주기

햇살이 빛나는 상쾌한 아침.

햇살이 빛나는 상쾌한 아침.

햇살이 빛나는 상쾌한 아침.

각자의 자리에서 빛나는 오늘이길.

각자의 자리에서 빛나는 오늘이길.

각자의 자리에서 빛나는 오늘이길.

네 능력을 맘껏 발휘해 봐!

네 능력을 맘껏 발휘해 봐!

네 능력을 맘껏 발휘해 봐!

하고 싶은 거 실컷 하고 살자.

하고 싶은 거 실컷 하고 살자.

하고 싶은 거 실컷 하고 살자.

## ㅆ 쓰기

받침에 ㅆ이 오는 경우에는 뒤에 오는 ㅅ의 첫
선을 길게 써서 강조해보세요. 두 ㅅ의 기울기를
꼭 맞출 필요는 없어요. 맞추려고 하다 보면 두
ㅅ이 붙을 수 있으니 ㅅ 사이에 간격이 생기도록
기울기를 다르게 조절해서 쓰세요.

행복은 언제나  내 맘속에  있지.

뒤에 오는 ㅅ의 첫 선을 길게 써서 강조
두 ㅅ의 기울기를 다르게 써서 공간 만들기

행복은 언제나  내 맘속에  있지.

행복은 언제나  내 맘속에  있지.

행복은 언제나  내 맘속에  있지.

잘했고 잘하고 있고 잘할 거야!

잘했고 잘하고 있고 잘할 거야!

잘했고 잘하고 있고 잘할 거야!

할 수 있다고 믿으면 할 수 있어!

할 수 있다고 믿으면 할 수 있어!

할 수 있다고 믿으면 할 수 있어!

당신의 하루가 행복했으면 좋겠다.

당신의 하루가 행복했으면 좋겠다.

당신의 하루가 행복했으면 좋겠다.

한 게 없는 사람 말고, 한계 없는 사람.

흘림체 기본형입니다. 앞에서 배운 내용을 떠올리며 써보세요.

한 게 없는 사람 말고, 한계 없는 사람.

한 게 없는 사람 말고, 한계 없는 사람.

받침을 강조해서 써보세요.

한 게 없는 사람 말고, 한계 없는 사람.

한 게 없는 사람 말고, 한계 없는 사람.

모음의 가로선을 사선으로 길게 빼서 쓰고, 받침 ㅁ도 변형해서 써보세요.

한 게 없는 사람 말고, 한계 없는 사람.

한 게 없는 사람 말고, 한계 없는 사람.

가능한 선끼리 연결해서 빠른 속도로 흘려서 써보세요.

한 게 없는 사람 말고, 한계 없는 사람.

구름 한 점 없는 쾌청한 날씨.

흘림체 기본형입니다. 앞에서 배운 내용을 떠올리며 써보세요.

구름 한 점 없는 쾌청한 날씨.

구름 한 점 없는 쾌청한 날씨.

받침을 강조해서 써보세요.

구름 한 점 없는 쾌청한 날씨.

구름 한 점 없는 쾌청한 날씨.

모음의 가로선을 사선으로 길게 빼서 쓰고, 받침 ㅁ도 변형해서 써보세요.

구름 한 점 없는 쾌청한 날씨.

구름 한 점 없는 쾌청한 날씨.

가능한 선끼리 연결해서 빠른 속도로 흘려서 써보세요.

구름 한 점 없는 쾌청한 날씨.

바다 위에 내려앉은 별 조각.

흘림체 기본형입니다. 앞에서 배운 내용을 떠올리며 써보세요.

바다 위에 내려앉은 별 조각.

바다 위에 내려앉은 별 조각.

받침을 강조해서 써보세요.

바다 위에 내려앉은 별 조각.

비다 위에 내려앉은 별 조각.

모음의 가로선을 사선으로 길게 빼서 써보세요.

비다 위에 내려앉은 별 조각.

바다 위에 내려앉은 별 조각.

가능한 선끼리 연결해서 빠른 속도로 흘려서 써보세요.

바다 위에 내려앉은 별 조각.

가장 아름답고 찬란한 시절, 화양연화.

흘림체 기본형입니다. 앞에서 배운 내용을 떠올리며 써보세요.

가장 아름답고 찬란한 시절, 화양연화.

가장 아름답고 찬란한 시절, 화양연화.

받침을 강조해서 써보세요.

가장 아름답고 찬란한 시절, 화양연화.

가장 아름답고 찬란한 시절, 화양연화.

모음의 가로선을 사선으로 길게 빼서 쓰고, 받침 ㅁ도 변형해서 써보세요.

가장 아름답고 찬란한 시절, 화양연화.

가장 아름답고 찬란한 시절, 화양연화.

가능한 선끼리 연결해서 빠른 속도로 흘려서 써보세요.

가장 아름답고 찬란한 시절, 화양연화.

나의 일상을 환하게 밝히는 당신의 사랑.

흘림체 기본형입니다. 앞에서 배운 내용을 떠올리며 써보세요.

나의 일상을 환하게 밝히는 당신의 사랑.

나의 일상을 환하게 밝히는 당신의 사랑.

받침을 강조해서 써보세요.

나의 일상을 환하게 밝히는 당신의 사랑.

나의 일상을 환하게 밝히는 당신의 사랑.

모음의 가로선을 사선으로 길게 빼서 써보세요.

나의 일상을 환하게 밝히는 당신의 사랑.

나의 일상을 환하게 밝히는 당신의 사랑.

가능한 선끼리 연결해서 빠른 속도로 흘려서 써보세요.

나의 일상을 환하게 밝히는 당신의 사랑.

잠시 스쳐 지나가는
인연이라 생각했는데
오랜 시간 내 곁에
머문 바람이었구나.

잠깐 스치는 바람에도
흔들릴 만큼
내 안에 깊게 각인된
강한 바람이었나봐.

사용 펜: 모나미 플러스 펜, 프리즈마 유성 색연필(PC 921, PC 905)

잠시 스쳐 지나가는
인연이라 생각했는데
오랜 시간 내 곁에
머문 바람이었구나.

잠깐 스치는 바람에도
흔들릴 만큼
내 안에 깊게 각인된
강한 바람이었나봐.

잠시 스쳐 지나가는
인연이라 생각했는데
오랜 시간 내 곁에
머문 바람이었구나.

잠깐 스치는 바람에도
흔들릴 만큼
내 안에 깊게 각인된
강한 바람이었나봐.

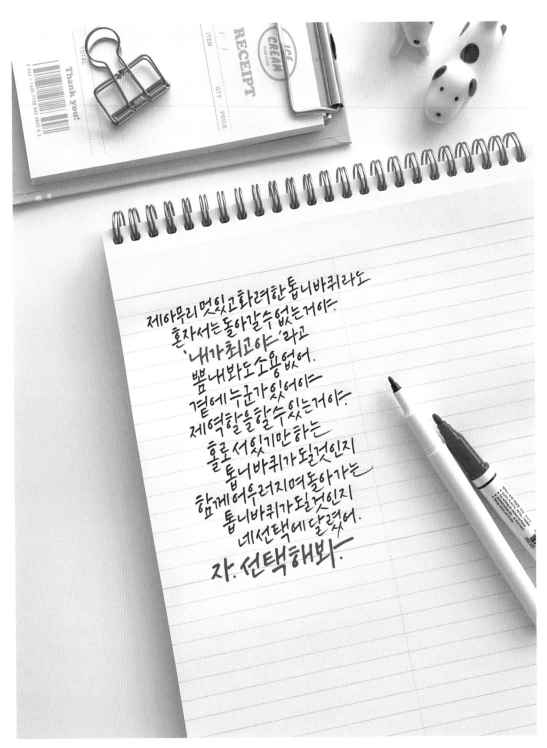

제아무리 멋있고 화려한 톱니바퀴라도
혼자서는 돌아갈 수 없는 거야.
'내가 최고야'라고
뽐내봐도 소용없어.
곁에 누군가 있어야
제 역할을 할 수 있는 거야.
홀로 서있기만 하는
톱니바퀴가 될 것인지
함께 어우러지며 돌아가는
톱니바퀴가 될 것인지
네 선택에 달렸어.
자. 선택해봐.

사용 펜: 모나미 네임펜(흑색, 적색)

제아무리 멋있고 화려한 톱니바퀴라도
혼자서는 돌아갈 수 없는 거야.
'내가 최고야'라고
뽐내 봐도 소용없어.
곁에 누군가 있어야
제 역할을 할 수 있는 거야.
홀로 서 있기만 하는
톱니바퀴가 될 것인지
함께 어우러지며 돌아가는
톱니바퀴가 될 것인지
네 선택에 달렸어.
자. 선택해 봐.

그 누구도 제자리에 머물러 있는 사람은 없다.
아주 느린 속도일지라도 조금씩 앞으로 나아가고 있다.
느리게 가면 그만큼 보고 느끼는 것도 많다.
또 내가 느리니 누군가의 느린 걸음을 이해할 수도 있다.
느린 걸음만큼 한 뼘 더 자라고 있는 것이다.

오늘 하루 조금이라도 노력했다면
당신은 제자리에서 조금은 나아갔을 것이다.
그것으로 충분하다.

사용 펜: 유니볼 시그노 0.5, 유니볼 시그노 0.7(파스텔레드), 제노 붓펜(중), 프리즈마 유성 색연필(PC 921, PC 905)

그 누구도 제자리에 머물러 있는 사람은 없다.
아주 느린 속도일지라도 조금씩 앞으로 나아가고 있다.
느리게 가면 그만큼 보고 느끼는 것도 많다.
또 내가 느리니 누군가의 느린 걸음을 이해할 수도 있다.
느린 걸음만큼 한 뼘 더 자라고 있는 것이다.

오늘 하루 조금이라도 노력 했다면
당신은 제자리에서 조금은 나아갔을 것이다.
그것으로 충분하다.

그 누구도 제자리에 머물러 있는 사람은 없다.
아주 느린 속도일지라도 조금씩 앞으로 나아가고 있다.
느리게 가면 그만큼 보고 느끼는 것도 많다.
또 내가 느리니 누군가의 느린 걸음을 이해할 수도 있다.
느린 걸음만큼 한 뼘 더 자라고 있는 것이다.

오늘 하루 조금이라도 노력 했다면
당신은 제자리에서 조금은 나아갔을 것이다.
그것으로 충분하다.

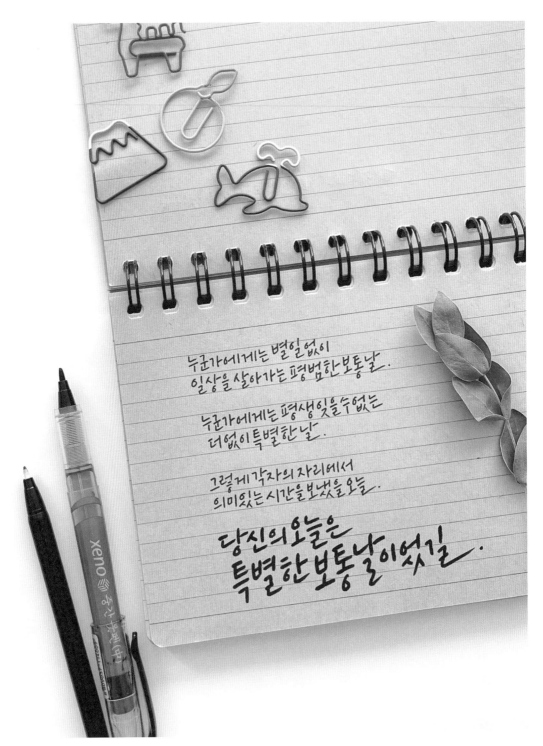

누군가에게는 별일 없이
일상을 살아가는 평범한 보통날.

누군가에게는 평생잊을수없는
더없이 특별한 날.

그렇게 각자의 자리에서
의미있는 시간을 보냈을 오늘.

당신의 오늘은
특별한 보통날이었길.

사용 펜: 모나미 플러스 펜, 제노 붓펜(중)

누군가에게는 별일없이
일상을 살아가는 평범한 보통날.

누군가에게는 평생잊을수없는
더없이특별한 날.

그렇게각자의 자리에서
의미있는 시간을보냈을 오늘.

당신의오늘은
특별한 보통날이었길.

누군가에게는 별일없이
일상을 살아가는 평범한 보통날.

누군가에게는 평생잊을수없는
더없이특별한 날.

그렇게각자의 자리에서
의미있는 시간을보냈을 오늘.

당신의오늘은
특별한 보통날이었길.

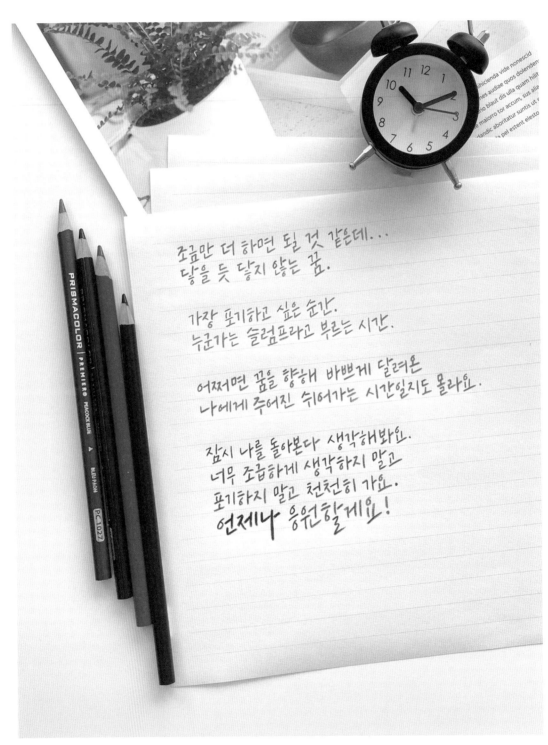

조금만 더 하면 될 것 같은데...
닿을 듯 닿지 않는 꿈.

가장 포기하고 싶은 순간.
누군가는 슬럼프라고 부르는 시간.

어쩌면 꿈을 향해 바쁘게 달려온
나에게 주어진 쉬어가는 시간일지도 몰라요.

잠시 나를 돌아본다 생각해봐요.
너무 조급하게 생각하지 말고
포기하지 말고 천천히 가요.
언제나 응원할게요!

사용 펜: 프리즈마 유성 색연필(pc931, pc1027, pc922, pc947)

조금만 더 하면 될 것 같은데...
닿을 듯 닿지 않는 꿈.

가장 포기하고 싶은 순간.
누군가는 슬럼프라고 부르는 시간.

어쩌면 꿈을 향해 바쁘게 달려온
나에게 주어진 쉬어가는 시간일지도 몰라요.

잠시 나를 돌아본다 생각해봐요.
너무 조급하게 생각하지 말고
포기하지 말고 천천히 가요.
언제나 응원할게요!

PART 4

실생활에 손글씨
활용하기

순간 떠오르는 문장이 있거나 통화하며 급하게 메모해야 할 때는 모나미 플러스 펜을 사용해 흘림체로 써보세요. 포스트잇에 써서 작업 공간에 붙여두면 훨씬 정리되어 보여서 정신없이 일할 때도 기분이 좋아져요.

외우고 싶은 문장, 자주 보며 되새기고 싶은 문장, 이달의 목표, 버킷리스트 등을 메모지에 써서 벽에 붙여보세요. 아무 무늬가 없는 마스킹 테이프 위에 네임펜으로 글씨를 쓰면 하나 밖에 없는 테이프이자 나만의 메모지가 완성돼요. 인테리어로도 무척 좋답니다.

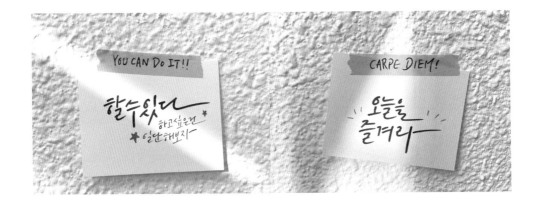

큰 종이에 제노붓펜으로 짧은 문장을 써보세요. 스티커나 이모티콘을 떠올리면서 낙서하듯 가볍게 쓰고, 옆에는 간단히 그림을 그려보세요. 가끔 뭘 써야 할지 막막할 때면 생각나는 대로 짧게 문장을 쓰고는 하는데 다 써놓고 보면 예쁘더라고요. 이제는 낙서도 깔끔하게!

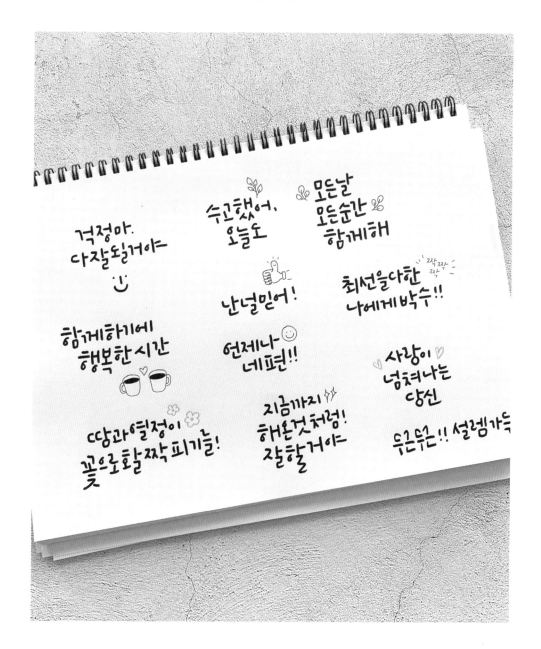

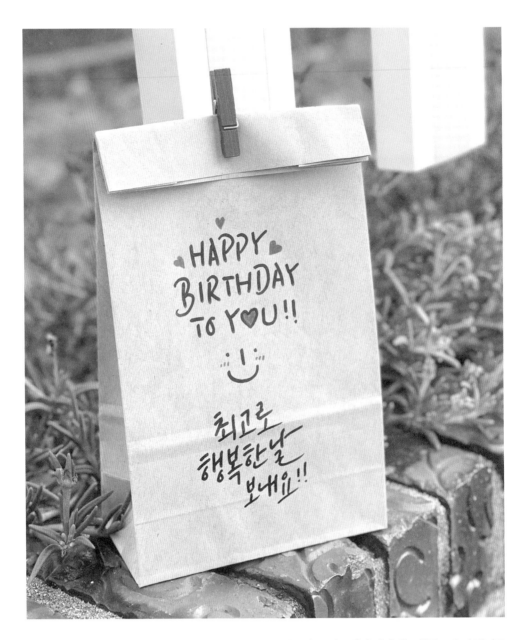

선물을 담은 크라프트 봉투 겉면에 제노붓펜으로 글씨를 써보세요. 시중에서 판매하는 상품보다 더 멋지고 의미 있는 포장지가 될 거예요. 영문을 쓸 때는 대문자로 써야 균형이 맞아 보기에 더 예쁘답니다. 한글 역시 글자 크기를 서로 맞춰서 쓰면 더 예쁘게 쓸 수 있어요.

선물 상자나 봉투에 직접 쓰는 게 부담스럽다면 라벨스티커를 활용해보세요. 제노붓펜으로 글씨를 쓰고, 드라이플라워와 함께 붙이면 특별한 선물 포장이 된답니다.

엽서에 전하고 싶은 문장을 써서 마음을 전해보세요. 제노붓펜으로 큰 글씨를 쓰고 잉크조나 시그노로 작은 글씨를 써보세요. 글씨 옆에 그림을 그려도 좋지만, 부담스럽다면 시중에서 쉽게 구입할 수 있는 스티커를 활용하면 좋아요. 엽서는 파브리아노 점보 엽서, 백상지 4*6 사이즈를 주로 사용해요. 색연필을 사용한다면 백상지가 더 좋답니다. 아, 때로는 종이컵으로도 마음을 전할 수 있어요!

아이패드(프로크리에이트)로 디지털 엽서를 만들어 보세요. 글씨를 넣을 공간이 충분해야 하니 여백이 많은 사진을 선택하는 게 좋아요. 피사체를 활용해서 그림을 그리고 글씨를 쓰면 귀여운 엽서를 만들 수 있어요. 사진에 글씨를 넣을 공간이 없다면 흰 배경에 폴라로이드처럼 사진을 추가하고 빈 공간에 글씨를 써도 돼요. 마지막으로 저만의 유용한 팁 공개! 저는 예쁜 배경을 만나면 빈 엽서를 놓고 사진을 찍어요. 그러면 나중에 쉽게 글씨를 쓸 수 있어서 좋더라고요. 꼭 한번 해보세요.

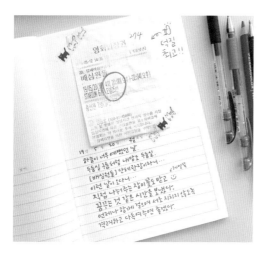

영수증이나 티켓을 이용해 기억하고 싶은 특별한 날의 기록을 남겨보세요. 마스킹 테이프를 이용해서 붙여도 좋고, 직접 그리거나 메모지를 활용해도 좋아요. 강조하고 싶은 부분은 컬러가 있는 펜을 사용하거나 색연필을 사용해보세요. 어릴 적 쓰던 그림 일기장에 그림 대신 굵은 펜(제노붓펜)으로 글씨를 쓰면 더욱 특별한 손글씨 일기가 돼요.

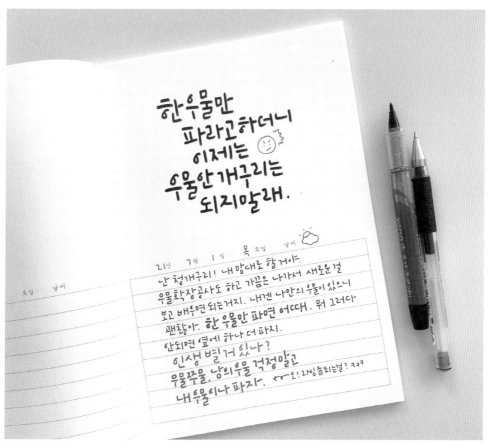

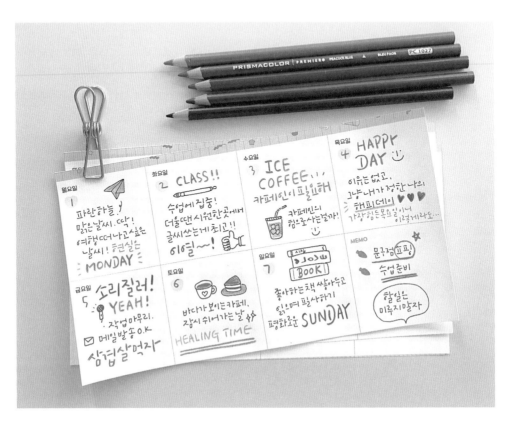

필요한 일정만 짧게 남기는 스케줄러나 to do list 도 손글씨로 예쁘게 꾸며보세요. 포인트를 주고 싶은 글씨는 색연필을 사용해 굵게 쓰고, 검은색 펜과 컬러 펜을 사용해서 다양하게 쓰면 알록달록 보기만 해도 기분 좋아지는 스케줄러가 돼요.

메모로 남겨서 일기처럼 기록해두고 싶은 것들이 있죠? 간단한 요리 레시피 등 나의 노하우를 담은 것들. 저는 손그림 연습을 하다가 쉽게 그릴 수 있는 순서가 떠오르면 메모를 해둬요. 이렇게 하나씩 직접 글씨를 쓰면서 기록하면 더 오래 기억할 수 있어요.

일상생활에서 손글씨로 가장 많이 쓰는 게 필사예요. 책을 읽다가 좋은 부분이 있으면 손으로 써서 기록해두고, 노래를 듣다가 가사가 좋으면 그대로 옮겨 적어요. 여기서 중요한 건 시나 문장에서 받은 느낌을 또박체로 쓰는 게 좋을지, 흘림체로 쓰는 게 좋을지 결정하는 일이에요. 예를 들어 '너무 오래 기다리지 마. 적당한 때는 없어.'라는 문장을 또박체로 쓰면 나를 위로해주는 듯한 말투, 다정하게 나를 토닥여주는 느낌이 나지만, 흘림체로 강하게 쓰면 혼내는 듯한 말투의 느낌이 나요. 실제로 이 문장을 남편에게 흘림체로 써서 보여주니 자기를 혼내는 것 같아서 싫다고 하더라고요.

노희경 작가님의 《겨울 가면 봄이 오듯 사랑은 또 온다》에 들어갈 손글씨 작업을 할 때, "엄마가 죽는 건 괜찮은데… 정말 그건 괜찮은데… 보고 싶을 땐 어떡하지? 문득 자다가 손이라도 만지고 싶을 땐 어떡하지? 그걸 어떻게 참지?"라는 대사가 있었어요. 너무 마음 아픈 문장이죠. 처음에는 강하게 썼는데 가만히 생각해보니 이 대사는 담담한 어투로 풀어줘야 더 슬플 것 같더라고요. 그래서 화려한 선이 없는 담백한 글씨로 썼고 나중에 보니 그 글씨가 더 좋았어요. 이렇게 저는 필사할 문장을 읽고 내가 어떤 느낌을 받느냐에 따라서 서체를 바꿔가며 쓰고 있어요. 천천히 두 가지의 서체를 다 익혀두면 내 느낌에 따라 필사도 다르게 할 수 있어요.

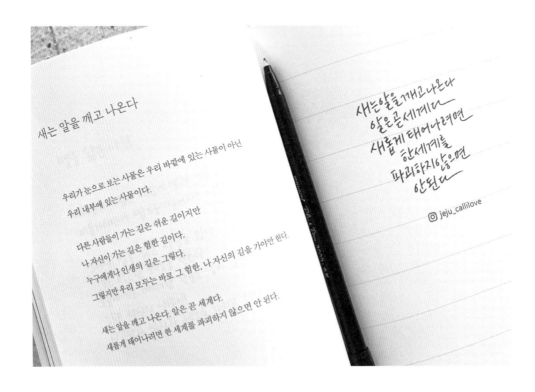

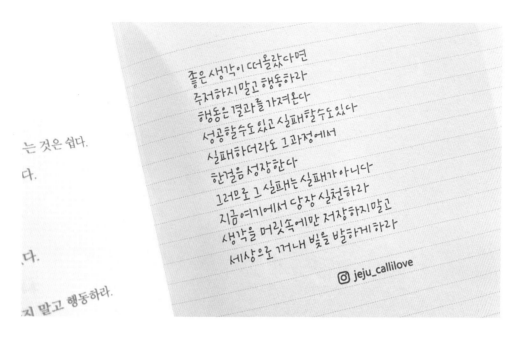

좋은 생각이 떠올랐다면
주저하지말고 행동하라
행동은 결과를 가져온다
성공할수도 있고 실패할수도 있다
실패하더라도 그 과정에서
한걸음 성장한다
그러므로 그 실패는 실패가 아니다
지금 여기에서 당장 실천하라
생각을 머릿속에만 저장하지말고
세상으로 꺼내 빛을 발하게하라

jeju_callilove

는 것은 쉽다.

다.

다.

지 말고 행동하라.

책에 직접 필사할 때는 시그노 0.28 혹은 0.38, 쥬스업 0.4를 주로 사용해요. 뒷면에 비침 없이 쓸 수 있고, 쥬스업 실버, 골드로 쓰면 책에 은박, 금박 인쇄가 된 것처럼 보여서 좋아요. 직접 필사하는 게 부담스럽다면 모눈 노트나 줄 노트를 사용해서 필사해보세요. 시를 필사할 때 전체 시가 너무 길어서 쓰기 힘들다면 가장 마음에 드는 부분만 필사해요. 이럴 때는 과감하게 붓펜으로 필사하기도 한답니다.

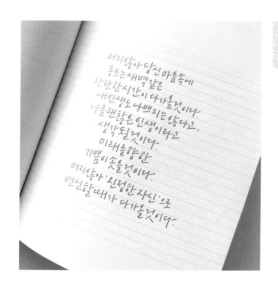